아트 오브 에릭 칼

레너드 S. 마커스 외 공저 | 서남희 옮김

시공주니어

서남희
서강대학교에서 역사와 영문학을, 대학원에서 서양사를 공부했다.
옮긴 책으로 《내 모자 어디 갔을까?》, 《이건 내 모자가 아니야》, 《세모》, 《네모》,
《동그라미》, 《로보베이비》, 《그림책의 모든 것》, 《우연》 등이 있다.

THE ART OF ERIC CARLE 아트 오브 에릭 칼

초판 1쇄 인쇄일 2022년 12월 15일
초판 1쇄 발행일 2022년 12월 30일

지은이 레너드 S. 마커스 외
옮긴이 서남희

발행인 윤호권
사업총괄 정유한 **편집** 강유정 **디자인** 김나영, 최희영 **마케팅** 노경석
발행처 ㈜시공사 **주소** 서울시 성동구 상원1길 22, 6-8층(우편번호 04779)
대표전화 02-3486-6877 **팩스(주문)** 02-585-1247

THE ART OF ERIC CARLE

ISBN 979-11-6925-450-2 03600

Many thanks to friends and family who provided photographs from their collections.

Photograph of Stuttgart on page 21 from Die Zerstörung: Stuttgart 1944 und danach,
by Hannes Kilian published by Quadriga Publishing Company; copyright © 1984 by Hannes
Kilian. Reproduced with the permission of the photographer.

Thanks to Stephen Petegorsky Photgraphy for providing photographic services.

The demonstration photographs in the chapter How Eric Carle Creates His Art and
the photograph of Bill Martin Jr and Eric Carle on page 33 were taken by Sigrid Estrada.

Photograph on page 35 was taken by Marie Frank.

Photograph on the left of page 36 was taken by Don Couture.

Photograph on the right of page 36 was taken by Johnny Wolf Photography
© 2012 The Eric Carle Museum of Picture Book Art.

Photograph on page 37 was taken by Jim Gipe/Pivot Media
© 2018 The Eric Carle Museum of Picture Book Art.

Photograph on the top of page 43 was taken by Motoko Inoue.

Photograph on page 45 was taken by Wolfgang Dietrich.

Photograph on the top of page 67 was taken by Paul Shoul © The Eric Carle
Museum of Picture Book Art.

Photograph on the bottom of page 67 origin unknown.

Photograph on the left of page 69 was taken by Michael Neugebauer.

Photograph on the right of page 69 was taken by Jim Gipe/Pivot Media
© 2019 The Eric Carle Museum of Picture Book Art.

Photograph of Eric Carle in his studio on page 76 and those photographs on pages
73–76 and 78 taken by Motoko Inoue.

Book design by Eric Carle and Motoko Inoue.

The text is set in Walbaum Regular and Italic, Lithos Bold, and Gill Sans Light and Italic.

차례

여는 글 8
레너드 S. 마커스

에릭 칼의 자서전 11
글과 그림에 담긴 삶

숙련된 기법에서 오는 아름다움 38
앤 베네듀스

에릭 칼, 어린이들을 위한 예술가 44
빅토르 크리스텐

아이들의 마음을 감동시키는 색 48
마츠모토 타케시

에릭 칼의 아이디어 샘 50
미국 의회 도서관 강연문

책을 넘어서 62
H. 니콜라스 B. 클라크

꿈을 짓다 : 에릭 칼 그림책 예술 박물관의 설립 66
알렉산드라 케네디

그림을 완성하기까지 71
단계별 포토 에세이

에릭 칼의 '예술' 79
그림책 속 그림들

에릭 칼의 '예술 예술' 126
에릭 칼의 추상 미술 실험 작품들

작품 목록 134
해외에서 출간된 그림책 · 삽화책 · 비디오 목록

여는 글
레너드 S. 마커스

23세의 그래픽 디자이너 에릭 칼이 1952년 봄 독일에서 미국으로 돌아와 정착했을 때, 뉴욕은 전 세계 시각 예술계의 중심지로 화려하게 빛나고 있었다. 제2차세계대전 이전 수십 년 동안, 유럽은 그래픽 아트와 디자인 분야에서 혁신을 선도했었다. 그러나 종전 후 시각 커뮤니케이션의 중심은 서쪽으로 이동했고, 광고 예술과 포스터 및 삽화가 실린 잡지, 어린이 그림책에 대한 활기차고 때로는 불손하기까지 한 시도들이 앞다투어 나와 서로에게 영향을 미쳤다. 미국에서 태어나 독일에서 교육받은 칼은 매우 풍요롭고 복된 창작 환경에서 뛰어난 상업 예술가로 처음 등장했다. 그리고 얼마 뒤 그의 '애벌레'와 같은 변신을 통해 시적 통찰력과 그래픽적 개성, 그리고 화려하면서도 부드러운 화풍을 가진 어린이책 작가로 떠올랐다.

스토리텔러로서 칼은 아주 분명하고 누구나 바로 알아볼 수 있는 이미지와 상징을 찾다가, 일찍이 현대 그래픽과 놀라우리만큼 닮은 데다 서사가 단순한 전통 우화를 빌려오기 시작했다. 독자는 칼의 작품에 등장하는 아주아주 배고픈 애벌레, 뒤죽박죽 카멜레온, 아주아주 바쁜 거미, 아주아주 외로운 개똥벌레처럼 자아 발견의 순간을 향해 꿈틀거리거나 팔랑팔랑 날아가는 인물들의 이야기에 쉽게 공감하며 금방 자신의 것으로 받아들인다.

이솝 우화 같은 전통 우화에 등장하는 벌레와 짐승들은 본질적으로 동물의 모습을 한 인간들이다. 그들이 전하는 이야기의 초점이 분명 인간의 본성을 다루고 있기 때문이다. 이에 반해 칼의 이야기들은 가장 작은(그리고 가장 성가신) 곤충부터 생명을 주는 태양에 이르기까지 모든 자연을 있는 그대로 그리고 그것들에 진심 어린 관심을 보인다. 그의 이야기 속에서 세상은 매혹적이리만큼 넓고 다양하고, 안전하고, 늘 반갑게 맞아 주는 집으로 나타난다. 칼은 온 세상이 진심으로 어린이들을 보살피고 있다면서 아이들을 안심시킨다. 그리고 우리가 우리 자신뿐만 아니라 인간의 영역을 넘어선 세계에 대해서도 알아내고 탐험할 것들이 많이 있다는 것을 알려 준다. 이는 어린이들의 성장 못지않게 중요하다.

칼의 책에는 그림으로 보거나 상상하면 되기 때문에 굳이 글로 표현할 필요가 없는 것들이 많다. 그의 그림 특징 중 하나인 하얀 여백은, 그림 안에 있는 대담한 색들과 그저

자두를 먹으며 계속 나아가는 애벌레

개똥벌레와 친구들

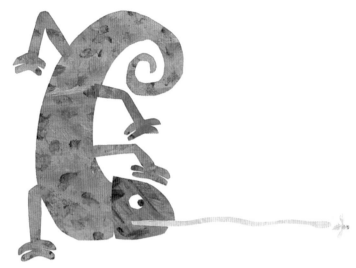

본디 자기 모습일 때의 카멜레온

대비시키려고 만든 것이 아니다. 그곳은 아이가 상상할
수 있게 숨 쉴 수 있는 공간이기도 하다. 마찬가지로, 칼이
주로 콜라주(보다 자유분방한 시각 표현 언어를 찾기
위해 전후 그래픽 예술가들이 즐겨 쓴 기법)로 작업하는
것은 아이들이 이미 해 보았을 법한 그림 기법을 선호하기
때문이다.
에릭 칼의 다정하면서도 예리한 그림은 독자들 스스로 더
많은 그림을 그려 보게 이끈다. 그의 책은 완성작이 아니라,
새로운 출발점 역할을 할 수 있도록 재미있는 자극을 주는
누구에게나 보내는 초대장이다.

그리고 전 세계의 아이들이 이 초대장을 소중히
받아들인다.

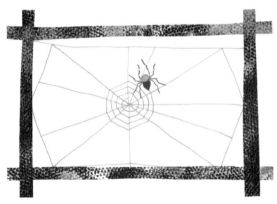

거미줄을 짜느라 바쁜 거미

* 레너드 S. 마커스는 어린이책 분야의 뛰어난 비평가이자
역사가이다. 《마거릿 와이즈 브라운: 달님이 깨우다 Margaret
Wise Brown: Awakened by the Moon》를 썼고, 잡지 《페어런팅
Parenting》의 어린이책 서평 책임자이다.

왼쪽: 나의 외조부모님인 카를Karl과 안나 욀슐래거Anna Oelschläger
오른쪽: 나의 친조부모님인 소피와 구스타프 칼레Sophie and Gustav Carle

왼쪽: 나의 어머니 요한나
오른쪽: 나의 아버지 에리히

6개월 때의 나

에릭 칼의 자서전

글과 그림에 담긴 삶

연필과 붓을 잘 다루던 내 아버지는 예술가가 되고 싶었지만 독일 슈투트가르트의 세관원이었던 그의 아버지는 다른 길을 명했다. 공무원이 훨씬 더 존중받을 수 있고, 충실한 종복에게 국가가 베푸는 혜택을 무시할 수 없었기 때문이다. 폰 힌덴부르크 총리가 파란색 글씨로 큼지막하게 서명한 공로 상장 '에렌우어쿤데Ehrenurkunde'는 조부모님의 거실에 있는 화려한 궤 바로 위의 벽을 장식했다. 에렌우어쿤데와 함께 할아버지가 가끔 으쓱거리며 조끼에서 꺼내던 황금 회중시계는 당신 철학의 타당성을 입증했다.

아버지는 할아버지의 말대로 시 행정 일을 배우기 위해 작은 도시의 시장 밑에서 견습 생활을 했다. 그러나 시 행정을 돌보는 일에 크게 흥미를 느끼지 못한 아버지는 1925년에 그곳을 떠나기로 결정했다. 그 당시 다른 많은 이들과 마찬가지로 그도 미국으로 이주했다. 열여섯 살이던 여동생과 함께 미국에 도착했을 때 그의 나이 스물한 살이었다. 곧 남동생도 데려올 계획이었다. 아버지는 뉴욕 시러큐스에 있는 이지 세탁기 회사에서 일하게 되었다. 그 뒤 10년 동안 세탁기를 스프레이 페인트로 도장하는 일을 했는데, 그는 "대공황기에도 나는 안정적으로 주급 40달러를 벌었지."라고 일생 동안 말했다. 그래서 나는 40달러가 상당히 큰돈이라고 굳게 믿었었다.

아버지는 독일을 떠나기 전에 금발 머리에 눈이 파랗고 늘씬하고 예쁜 열일곱 살짜리 소녀 요한나 윌슐래거Johanna Oelschläger와 사랑에 빠졌다. 곧 둘 사이에 편지가 오가기 시작했다. 지금까지 남아 있는 아버지의 편지 중에는, 사막 한가운데 야자수로 둘러싸인 텐트 안에 있는 루돌프 발렌티노Rudolph Valentino(이탈리아 출신 미국의 영화배우)를 그린 것도 있다. 1927년, 이제 막 열아홉 살이 된 데다, 아버지가 보낸 편지들의 매력과 그 안의 그림 솜씨에 감동한 요한나는 신대륙으로 떠났다. 아버지는 뉴욕항에서 그녀를 맞았고, 그곳에서부터 기차를 타고 뉴욕 북부로 달려갔다. 영어를 못했던 어머니는 친절하고 부유한 가정의 가정부로 취직했다. 곧 독일에 있는 그녀의 형제자매들은 그 부유한 집에서 물려준 스웨터, 신발, 니커보커(남성용 헐렁한 무릎 바지)들을 입기 시작했다.(특히 니커보커가 큰 인기를 끌었던 것으로 알고 있다.) 1928년에 우리 부모님은 시러큐스에 있는 독일 루터교회에서 결혼했다. 나는 1929년에 태어났는데, 어머니가 돌아가실 때까지 누누이 말했듯이 '식을 치르고 열세 달만'이었다.

내 기억 속의 부모님은 늘 행복하고 즐겁게 젊은 시절을 보냈다. 그들에겐 친구들이 몇 있었는데, 주로 독일 이민자들이었다. 대부분의 독일인들처럼 부모님은 자연을 열렬히 사랑했고, 친구들과 함께 근처에 있는

핑거 호수에서 캠핑, 수영, 보트 타기를 즐겼다. 또 주말에는 자주 야영하며 나무들과 호수들을 보고 즐기며 보냈다. 위의 빛바랜 사진 속에 활짝 웃고 있는 부모님과 친구들이 보인다. 나는 그분들처럼 즐겁지는 않았나 보다. 어쩌면 눈부신 햇살 때문에 눈을 가늘게 뜨고 이마를 찌푸리고 있었던 걸까?

어렸을 때도 나는 동물, 특히 작은 동물에 호기심이 많았고, 두근두근하며 돌을 들추거나 죽은 나무껍질을 벗겨서 그 안에서 기어 다니고, 살금거리고, 볼볼거리는 생명체들을 찾아내던 게 기억난다. 개미, 딱정벌레, 도롱뇽, 벌레에 대한 나의 사랑과 호기심은 아버지 덕분에 생겼다. 아버지는 나를 초원과 숲으로 데리고 다니면서 탐색하다가 돌이나 낙엽 밑에서 발견한 작은 생명체들의 특이한 생태 주기를 설명해 주곤 했다. 그러고는 이 작은 동물들을 조심스럽게 원래 자리에 놓고 그 위를 낙엽으로 다시 덮어 주었다.

어느 날 홀로 있던 나는 햇빛을 쬐고 있는 뱀을 발견했다. 작은 두 손으로 천천히, 조심조심 뱀을 감싼 나는 손바닥 안에서 스멀스멀 움직이는 뱀의 매끄러운 가죽에 곧장 매혹되었다. 나는 뱀을 곱게 감싼 채로 모닥불 주위에 앉아

있던 어른들에게 뛰어가서 자랑했다. 공포! 비명! 나는 어리둥절했다. 내가 기대했던 반응은 "오오"와 "와아"였다. 거기에 함께 있던 나의 아버지만이 침착하게 이 뱀은 독이 없는 가터뱀이라고 설명하며 재빨리 나무 뒤에 숨은 다른 사람들을 안심시켰다.

1955년, 나는 시러큐스에 있는 어느 학교에 들어갔다. 햇빛이 넘쳐나는 방, 커다란 종이들, 알록달록한 물감들, 굵은 붓들이 생생하게 기억난다. 어느 날 선생님이 어머니를 오시라고 했다. 아들이 못된 짓을 했을 거라고 단정한(아니면 왜 부모를 학교로 부르겠는가?) 어머니는 아들이 그림 그리기를 매우 좋아할 뿐 아니라 그림 솜씨 또한 탁월하다는 말을 듣고 크게 안도했다. 이제부터라도 이 재능을 북돋아 주고 잘 길러 주십사는 선생님의 말에 어머니는 감격했다. 그녀는 평생 그 말을 뿌듯해했다.

아버지보다 게르만족의 성향이 강했던 어머니는 자녀들은 무엇보다 부모의 바람과 요구에 순종해야 한다고 생각했다. "애들은 6살 전에 꺾어 놔야 해요. 안 그러면 너무 늦어요."라고 어머니가 다른 어머니들에게 말하는 것을 우연히 들은 적이 있다. 하지만 내가 연필, 크레용, 수채화, 그리고 종이에 손을 뻗었을 때, 어머니는 감탄과 혼란이 뒤섞인 채로 내가 선과 색의 세계를 자유롭게 즐기도록 내버려 두었다.

나의 아버지는 프랑스인의 성향을 가지고 있었다. 그의 선조들은 오래전에 같은 핏줄을 이어받은 사람들과 함께 프랑스를 떠나 독일 남서부에 정착했다. 그들은 프랑스인의 정체성을 유지하며 몇몇 작은 마을에 모여 살다가 20세기가 되어서야 타곳 사람들과 결혼하기 시작했다.

1954년에 소피 할머니(친할머니)가 우리를 보러 미국에 왔다. "두 하스트 슐라프호어헨?*Du hast Schlapphorhen?*(귀가

1학년 때 담임 프리키 선생님이 내 공책에 닭과 소 모양의 도장을 찍어 주었고, 나는 그 주변에 그림을 그렸다.

내 귀는 진짜로 툭 튀어나왔다! 1934

툭 튀어나왔네?)" 내가 무릎에 올라앉자 할머니가 내게 말했다. 맞다, 내 귀는 툭 튀어나왔다! 나는 영어로만 말할 수 있었지만 독일어를 알아들을 수는 있었다. 우리는 함께 빙글거렸다. 할머니는 자식들을 보러 왔다. 자식 다섯 중 셋이 미국에 살고 있었기 때문이다. 할머니는 자식들에게 독일로 돌아가자고 간청했다. "알레스 이스트 구트 Alles ist gut.(모든 게 다 좋아.)"라고 할머니가 말했다. 할머니는 선물을 주겠다고 하며 떠오르는 지도자 아돌프 히틀러에 대한 이야기를 했다. 할머니는 그가 실업, 인플레이션, 굶주림을 다 없앴다고 주장했다. 자식들은 독일로 돌아가자는 할머니의 간청을 못 들은 체했지만, 어머니 마음속에는 이미 향수병의 씨앗이 뿌려졌다. 곧 우리는 짐을 싸기 시작했다. 나는 만화책《미키 마우스》와《플래시 고든》, '오리를 사고 싶어?'라고 써 있는 작은 가죽 모자, 아버지가 나를 위해 만들어 준 손도끼, 작은 합판에 화려한

13

색으로 그려진 조지 워싱턴 그림을 챙겼다. 그림 속 조지
워싱턴의 얼굴은 몇 군데 긁혀서 훼손되어 있었다. 아마
그 때문에 누군가 쓰레기통에 버렸을 테고, 그걸 내가 주워
온 것이다. 만화책과 우스꽝스러운 모자, 손도끼는 이제
모두 없어졌지만 조지 워싱턴 그림만큼은 살짝 빛바랜
채로 여전히 우리 집에 걸려 있다. 이 작은 그림이 그 당시
내게 무슨 의미였는지, 왜 내가 아직도 소중히 간직하고
있는지는 잘 모르겠다.

시러큐스에 있는 우리 집 건너편에 이탈리아인 가족이
살고 있었다. 그 집 자녀들 중 내 또래 여자애가 나를
자기 가족들이 폭염을 피해 내려가 있던 시원한 지하실로
데려갔다. 나이 많은 그 애 할머니가 내게 따끈따끈한 빵 한
덩어리를 주었다. 나에게 주는 작별 선물이었다.

다음 날 우리는 독일로 가는 여행을 시작했다. 그때 나는
여섯 살이었다.

독일에 돌아온 뒤 잠시 동안, 우리는 슈투트가르트의
아이히Eich거리에 있는 외조부모님 댁의 옆집에 살았다.
그러다 곧 윌슐래거 할아버지(외할아버지)가 구입한
4층짜리 집이 있는 디테레Dieterle거리로 이사했다. 층마다

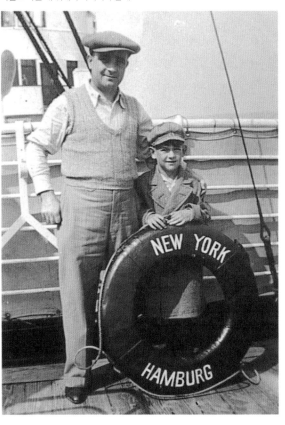

독일로 가는 배 위에서 아버지와 함께

침실 두 개, 거실, 부엌이 있었다. 할아버지는 금방 그 집을
자기 식구들로 가득 채웠다.

꼭대기 층에는 나의 삼촌 구스타프Gustav와 그의 아내,
그리고 그들의 아이가 살았다. 구스타프의 장모이자
제1차세계대전에서 남편을 잃은 에르트만 여사Frau
Erdmann도 자주 찾아와 오래 머물렀다. 3층에는 나의
외조부모인 카를Karl과 안나Anna, 딸인 헬레네Helene 이모가
살고 있었다. 헬레네 이모는 비교적 늦게 결혼했는데,
제2차세계대전 동안 그녀의 남편 에른스트Ernst가 아내와
함께 그 작은 방에 들어와 살았다. 그러나 에른스트는
독일군에 징집되었고, 딸 로레Lore가 아기였을 때
러시아에서 목숨을 잃었다. 우리는 그들 아래층에
살았다. 1층에는 우리와 전혀 혈연 관계가 없는 4인
가족이 살았다. 나중에 그들이 이사 가자, 우리 어머니의
남동생인 루돌프Rudolf와 그의 아내, 아이, 마찬가지로
제1차세계대전을 치르는 동안 과부가 된 그의 장모가

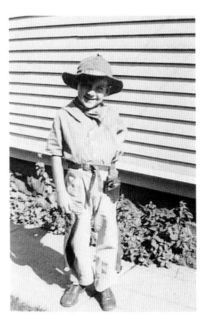

미국에서 카우보이 복장으로, 1934

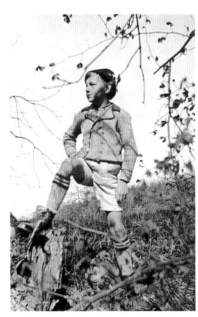

독일에서 티롤 복장으로, 1935

들어와 살았다.

종종 집안싸움이 일어났지만, 다툼은 길지 않았다.
말다툼이 번지다가 흐지부지되거나, 어떤 식으로든
휴전했기 때문이다. 가족 모임, 결혼식, 생일, 세례식 또는
기념일에 아버지는 미국에 대한 찬사를 늘어놓았다.
아버지가 나서지 않아도 친척 중 하나는 꼭 이렇게 외쳤다.
"에리히Erich, 아메리카 얘기 좀 해 봐!" 그러면 아버지는
활기가 돌았고, 이야기에는 점점 살이 붙었다.

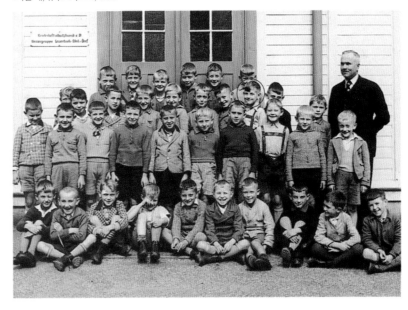

나의 새로운 친구들은 나를 아메리카너Amerikaner라고
불렀고, 점차 '아미'라고 줄여 말했다. 나중에
아메르츠케Amerzke라고 하다가, 세츠케Setzke로도 바뀌었다.
요즘도 내 예전 독일 학교 친구들은 나를 세츠케라고
부른다. 나는 뒷마당을 돌아다니거나 울타리에 기어
올라가 놀았다. 나는 이웃에 살던 우르줄라Ursula에게
관심이 있었는데 그 애를 보면 내 이탈리아인 여자 친구와
영화배우 셜리 템플Shirley Temple이 떠올랐다.(12년 뒤, 나는
용기 내어 우르줄라에게 춤추러 가자고 했다!) 나는 잦은
가족 파티에서 셜리 템플의 노래인 '멋진 비행기 롤리팝을
타고'를 불러 달라는 요청을 받았다. 그 동네에는 미국에
친척이 있거나 그곳에 살다 온 사람들도 많아서 모두들
나와 금방 친해졌다. 사실, 내가 미국인이라서 친구들
사이에서 좀 특별 대우를 받았던 것 같다.

나는 곧 영어를 잊어버렸고 독일어로만 말했다. 1936년에
나는 다시 학교에 갔다. 나는 이때를 생생하게 기억한다.
좁다란 창문들, 딱딱한 연필, 작은 종이 한 장, 그리고
잘못을 저지르지 말라는 엄중한 경고가 있던 작은
교실이었다. 사흘 뒤 나는 반에서 처음으로 유서 깊은
독일의 전통, 즉 체벌을 경험하게 되었다. 사소한 교칙
위반으로 '한 손당 3대씩' 맞았다. 나는 용기를 내어
선생님께 다가가 내 손바닥을 내밀었다. 가느다란 대나무

회초리로 무장한 선생님은 내 손을 힘껏 세 번 내리쳤다.
나는 다시 다른 손을 내밀었다. 잠시 뒤 나는 내 자리로
돌아와 눈물을 꾹 참았다. 손바닥이 욱신욱신 세 줄씩
부어올랐다. 그날 저녁, 나는 부모님께 선생님한테 편지를
써 달라고 부탁했다.

"우리 아들은 학교 교육에 맞지 않는다고 선생님한테
말해 주세요." 그 정도 어린 나이에는 전혀 지나친 결론이
아니었다. 마침내 어머니는 자리를 잡고 선생님에게 내가
바라는 편지를, 나의 모든 문제를 해결해 줄 편지를 썼다.
나는 그 당시 어머니가 편지에 뭐라고 썼는지 모른다.
그러나 내가 학교에 다시 갔을 때 선생님이 보인 분노를
지금도 잊지 못한다. 그랬다, 나는 다시 학교에 갔다.
선생님은 더욱 우뚝해졌고, 얼굴은 붉으락푸르락했으며
고함을 쳤고, 부글부글거렸고, 나를 완전히 깔아뭉갰다.
나는 몸과 마음에 엄청난 충격을 받았다. 결국 빠져나갈
길이 없었다. 분명, 내 독일인 선생님은 미국인 꼬마에게서
바람직하지 않은 행동의 자유를, 그곳의 규범에 맞지
않는 어떤 냄새를 맡았던 것이다. 그가 볼 때 이 아이는
길들여져야 했다. 그것은 그의 의무였고, 그가 게을리할 수
없는 일이다. 선생님은 가능한 빨리 나를 체벌할 순간을,
자신의 책임을 다할 순간을 기다렸다. 내게 남은 것은 단

15

하나였다…. 나는 이후 십 년 동안 학교를 증오했다! 하지만 겉으로는 드러내지 않았다. 내 첫 성적표에는 이렇게 씌어 있다. "에릭은 친절하고 순종적인 아이입니다. 하지만 학교생활에 적응하는 법을 배워야 합니다." 그 말의 뜻을 나는 잘 알아들었다!

하지만 나는 거의 날마다 부모님께 물었다. "우린 언제 집에 가요?" 우리가 미국으로 돌아가지 않을 거라는 것을 깨달았을 때, 나는 다리 건설자가 되어 슈투트가르트에서 시러큐스로 가는 다리를 건설하고, 사랑하는 윌슐래거 할머니의 손을 잡고 앞장서서 드넓은 대양을 건너겠다고 결심했다.

시러큐스에 함께 살던 내 친구가 삐뚤빼뚤한 글씨로 내게 편지를 보낸 적이 있다.

이십 년 뒤에 나는 불쑥 그의 집에 찾아가서 물었다. "나를 알아보겠어?" 긴가민가하는 표정이 전혀 없이 그가 곧바로 대답했다. "너, 에릭이구나!" 50년이 훌쩍 넘은 지금도 나는 그의 편지를 소중하게 간직하고 있다. 나는 내 책《나랑 친구 할래? Do You Want to Be My Friend?》를 그 친구와 나눈 감동적인 '첫' 우정에 바쳤다.

이 모든 일들을 경험하며 느낀 감정들은 내 마음속에 계속 아로새겨져 있었다. 그 후 몇 년 간의 기억은 드문드문 끊기기도 하고, 띄엄띄엄 흩어져 있어서 이제는 시간 순으로 기억하기가 어렵다.

독일에서는 여름 방학 직전인 학년 말에, 모든 학생들이 간단한 건강 검진을 받는데 주된 목적은 학생들의 몸무게가 적정한지를 파악하기 위해서였다. 나는 식성이 까다로워서 말라깽이였는데, 여느 부모들은 투실투실한 아이를 자랑스레 여겼다. "먹어! 먹어! 너한테 좋은

어린 시절, 친구가 내게 삐뚤빼뚤한 글씨로 편지를 보냈다.

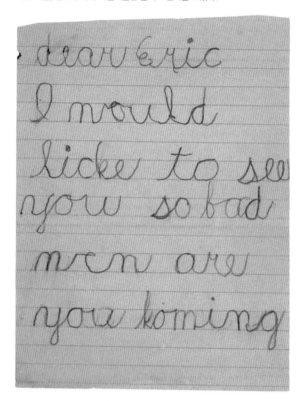

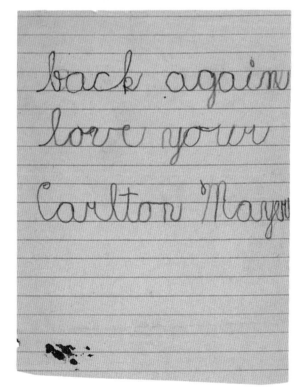

거야!"라고 모든 어머니들이 외쳐댔다. 내가 그릇을 싹
비우지 않거나, 채소를 깨작거리거나, 아예 먹지를 않으니
어머니는 늘 힘들어 했다. 그러나 매년 실시하는 건강
검진 때문에 사정이 조금 달라졌다. 나처럼 표준 몸무게에
이르지 못한 아이들은 에르홀룽샤임Erholungsheim(휴양소 또는
오락의 집)으로 보내졌다. 에르홀룽샤임은 사실 오락과는
거리가 멀었다. 우리가 탄테Tante(이모님)라고 불러야 했던
친절하지만 단호한 여자분들은 아이들이 음식을 많이
먹었는지, 대구 간유(명태, 대구, 상어 따위 물고기의 간장에서
뽑아 낸 지방유)를 규칙적으로 먹었는지, 날마다 몇 시간씩
잘 쉬었는지 확인했다. 우리는 또한 수증기로 꽉 찬
방에서 둥글게 행진하면서, 폐에 좋다는 식염수 증기를
들이마셨다. 이모님들은 저마다 자기가 담당한 아이의
몸무게가 많이 늘어서 에르홀룽샤임을 나가야 한다는
원칙에 온 정성을 쏟았다. 비록 그 정성이 아이를 무릎에
앉혀 옴짝달싹 못하게 한 채, 억지로 입안에 뭉글뭉글한
세몰리나 푸딩을 쑤셔 넣는 것을 뜻한다 해도 말이다.

구토는 별일도 아니었다. 그 흔적은 조용히 말끔하게
치워졌고, 우리는 계속 음식을 입안에 넣어야 했다. 그렇게
해서 내 몸무게는 3주 동안 1.8㎏이 늘었다. 물론 집에
돌아오자마자 고스란히 빠져 버렸지만.

이듬해 에르홀룽샤임에서 한 번 더 지내고 나서야 나는
건강 검진과 에르홀룽샤임의 상관관계를 이해했다. 그
뒤부터 나는 최소 필요 체중을 가까스로 유지했다.

이후에는 여름 방학을 할머니의 먼 친척이나 친구들의
농장에서 보내곤 했다. 나는 마구간 냄새와 다부진
말들, 풀을 뜯는 소들, 꼬꼬댁거리는 닭들, 꿀꿀거리는
돼지들 근처에서 어슬렁거리는 게 좋았다. 소젖 짜는
법도 배웠지만, 도시 꼬마의 작은 손은 사실 금방 지쳐
버렸다. 나는 벌들이 앵앵거리며 벌집에 오가는 모습을
몇 시간이나 구경했다. 헛간의 짚 더미 속에 숨겨진
달걀들도 찾아보았다. 낫을 휘두르는 법, 건초가 잘 마르게
뒤집어 주는 법, 말이나 황소에게 굴레를 씌우는 법, 근처
습지에서 크랜베리와 블루베리를, 숲에서 버섯을 찾는
법도 배웠다. 이제 아무도 나에게 음식을 먹으라고 재촉할
필요가 없었다. 식욕이 솟구친 나는 라드(돼지기름)를
바른, 껍질이 바삭바삭한 검은 빵을 사과와 양파를 곁들여
먹고, 지하실 계단에 놓인 커다란 항아리 안에 있던
차갑고 신선한 버터밀크를 마셨다. 휴일과 일요일에는
진한 크림과 얇게 썬 양파로 만든 양파 파이나 아펠쿠헨
미트 브뢰젤Apfelkuchen mit Brösel(소보로를 뿌린 사과 타르트)을
먹었다. 주위에 노란 들판이 어른어른 펼쳐진 거대한
참나무 그늘에서 귀뚜라미 소리를 들으며 쉬었던 게
생각난다.

뷜슐래거 할머니는 자신이 열 명의 형제 중 하나이고,
그 형제들은 아들 하나와 딸 아홉으로 이루어져
있다고 내게 말했다. 나는 그 분의 자매 중 다섯 명은

또렷하게 기억나는데, 다른 분들은 잘 기억나지 않는다. 아마도 젊은 나이에 세상을 떠났나 보다. 할머니의 유일한 남동생이 같은 도시에 살았지만, 한 번도 본 적이 없었다. 자매들은 가끔 애정 어린 말투로 그에 대해 이야기했다. 제2차세계대전이 끝날 무렵 그는 연합군 전투기의 저고도 공격으로 집 근처에서 목숨을 잃었다. 할머니의 자매 몇 명은 슈투트가르트에 살았고, 다른 이들도 근처에 살아서 서로 자주 오갔다. 집에 전화가 있는 사람이 하나도 없었지만, 할머니는 언제쯤 누가 찾아올지 곧잘 알아맞혔다. 때가 되었다 싶으면 할머니는 구겔후프Gugelhupf(가운데 원형 구멍이 있는 케이크)와 헤펜크란츠Hefenkrantz(이스트를 넣어 리스 모양으로 구운 빵)를 굽기 시작했다. 넉넉하지 않다 싶으면 나를 콘디토라이Konditorei(빵집)에 보내서 쇼콜라데 토르테Schokolade Torte(초콜릿 케이크)를 사오게 했다. '좋은' 은식기와 도자기도 반짝반짝 닦고, 가구의 먼지를 털고, '좋은' 방을 환기시켰다. 마지막으로 커피를 갈아 놓고, 아직 불을 피우지 않은 화로 위에 주전자를 올려놓았다. 할머니의 감은 어김없었다. 초인종이 울렸고, 그러면 할머니는 물을 끓이려고 화로에 불을 댕겼다. 이모들(사실은 이모 할머니들)은 나를 사랑했고,

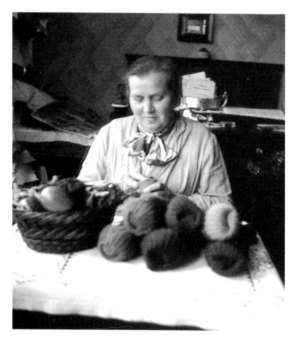

사랑하는 욀슐래거 할머니

풍만한 가슴으로 나를 끌어당겨 뽀뽀를 퍼부어 댔다. 그다음에 곧바로 손가방을 열고, 손수건, 빗, 작은 향수병, 만년필 같은 소지품들을 뒤적뒤적하며 내게 줄 선물인 동전 몇 개, 사탕 한 조각, 또는 초콜릿을 찾아냈다. 오후의 카페클라취Kaffeklatsch(커피 마시며 나누는 수다)가 저녁까지 이어지면, 나는 물주전자를 들고 길 건너 린데Linde(보리수)식당으로 맥주 1리터를 사러 갔다. 나는 "거품을 너무 많이 받아 오진 말아라."라는 당부를 받았다. 이모들은 음식과 술을 정중하게 사양하곤 했는데 그러면 할머니는 그들에게 접시와 잔을 채우라고 훨씬 더 정중하게 권하셨다. 어차피 그렇게 될 것이 뻔한, 누구나 예상할 수 있는 상황이었다. 나는 포근한 마음으로 이때를 떠올린다.

이모들 중에서도 탄테 미나Mina는 나에게 특별했다. 아니, 실은 이모의 남편인 옹켈 아우구스트Onkel August(아우구스트 이모부)가 그랬던가? 아우구스트는 파티, 와인, 그리고 좋은 이야기를(특히 자기가 이야기하는 것을) 즐겼다. 무엇보다 그는 화가였다. 나는 주말에 놀러 오라는 탄테 미나와 옹켈 아우구스트의 초대를 자주 받았다. 나는 16번 전차를 타고 슐로스플라츠Schlossplatz('슐로스성 광장')로 가서 다시 쉴러플라츠Schillerplatz(시인 '쉴러'의 이름이 붙여진 광장)를 건너서, 슈틸스키르헤Stillskirche(고요의 교회)를 지나 이 도시에서 가장 오래된 지역에 있는, 낡은 목재 건물 안 그분들의 집에 도착했다. 초인종을 누르면 위층 창에 달린 작고 둥근 거울을 통해 그들이 나를 보고 있다는 것이 느껴졌다. 곧 내 앞으로 작은 바구니를 단 밧줄이 내려졌고 그 안에는 화려하게 장식된 커다란 현관 열쇠가 있었다. 어두침침하고 구불구불한 계단을 올라가면서 층마다 다른 냄새를 맡았다. 그러다가 어느 한 층에 다다르면 유화 물감, 아마인유, 테레빈유 냄새가 느껴졌다. 문 앞에서 이모는 나를 껴안고 뽀뽀를 퍼부었다. 이모는 45분 동안 전철을 타고 오면서 혹시라도 내가 쫄쫄 굶었을까 봐 부엌으로 몰고 가 주전부리를 잔뜩 먹였다.(그러니까 내

책 《아주아주 배고픈 애벌레》에 나오는 모든 음식들이
그저 상상의 산물만은 아니다!) 음식을 먹고 나면 이모부의
작업실로 들어가 그의 옆에 앉곤 했다. 이모부는 팔레트에
짜 놓은 유화 물감을 캔버스에 조심조심 칠하고 있었는데,
그 그림은 나중에 꼭대기에 눈이 덮인 산, 호수, 자작나무와
소나무, 샬레, 그리고 샬레의 발코니에 널어 말리고 있는
알록달록한 옷들을 담아냈다. 이모부는 내 쪽으로 몸을
돌리며, 자주 그랬듯이, 안경테 너머로 장난스럽게 나를
힐끗 보았다.

"옹켈, 이야기 하나 해 주세요!"

"먼저 네가 내 생각 기계를 감아 줘야지." 그가 대답했다.
나는 그의 관자놀이에 손을 대고, 상상의 태엽을 감기
시작했다.

"멈춰! 네게 들려줄 이야기가 있어!"

그가 이야기를 들려주던 화사하고 행복했던 그 순간들을
내가 얼마나 속속들이 기억하는지 모른다. "내가 호보켄행
화물선의 절절 끓는 뱃바닥에서 석탄 일꾼으로 일했을
때와, 배가 짐을 부리는 동안 그곳의 사우어크라우트
공장에서 일했던 얘기를 해 주었던가?"

"아니요." 나는 거짓말했다.

"내 친구 부켈Buckel과 내가 천주교로 개종한 이야기는?"
"아니요." 나는 또 거짓말했다. 그의 이야기들을 남김없이
들을 수 있었던 사람이 누가 있으랴? 천주교 신자인
부모에게서 태어나고 자란 부켈과 아우구스트였지만,
그래도 그들이 어떻게 천주교로 개종하게 되었는지는 내가
가장 좋아하는 이야기였다.
나중에 전쟁이 터지자, 이모와 이모부의 자부심이자

기쁨이었던 외아들 롤프가 독일군에 자원입대했다.
그는 러시아 모스크바 외곽에서 전사했고 그 뒤, 옹켈
아우구스트의 생각 기계에는 더 이상 태엽이 감기지
않았다.

학교 가는 길에 나는 종종 아돌프 히틀러 거리Adolf Hitler
Strasse에 있는 작은 백화점을 지나갔다. 가끔 거기서
장난감을 사기도 했고, 어머니 심부름으로 실이나 통조림을
사기도 했다. 그런데 어느 날 지나가다 보니 의류, 가구,
철물, 장난감을 비롯한 많은 것들이 산산조각 난 유리창
너머에서 엉망진창으로 뒹굴고 있었다. 경첩이 떨어져
나간 부서진 문에는 커다란 다윗의 별이 마구잡이로
그려져 있었다. 파손된 건물은 통제되어 있었고, 경찰은
내게 계속 학교 쪽으로 걸어가라고 명령했다. 이것이 바로
나치 독일의 반유대주의가 공개적으로 드러난 1938년의
크리스탈나흐트(깨진 유리의 밤이라는 뜻으로, 괴벨스 등에 의해
치밀하게 조작된 유대인들에 대한 폭력 사건)이다.

1939년 여름. 아버지는 첫 가족 휴가비를 마련했다. 우리는
블랙 포레스트의 베르네크Berneck에 있는 작은 펜션에
묵기로 했다. 나의 어머니는 환하게 빛났고, 아버지는
잘생겼다. 이런 부모님을 나 홀로 누릴 수 있어 정말
축복받은 기분이다. 시러큐스의 자연 캠프에서 보낸 옛날
일을 떠올린다. 아버지와 나는 이 지역의 연못 이름을
"와캄바 호수"라고 바꾸어 불렀다. 우리는 페인트가 벗겨진
낡은 보트를 빌려, 그것을 자작나무 껍질로 만든 카누라고
상상했다. 그러고는 머리에 깃털 장식을 단 인디언인 척
행동하며 매끄러운 호수를 노 저어 갔다. 우리는 좋은
옷을 차려 입고, 호숫가를 따라 산책하는 '인디언'이 아닌
사람들에게 무시무시하게 고함쳤다. 하지만 곧 우리의 작은
낙원에서도 진짜 전쟁 이야기가 오갔다. 신문 헤드라인에
영국의 네빌 체임벌린, 프랑스의 마지노선, 그리고 독일을
향한 폴란드의 적대감이 드러났다. 우리는 예정보다 일찍

블랙 포레스트(독일 바덴뷔르템베르크주의 숲과 산악 지역. 숲이 울창하여 검은 숲이라고 부른다.)에서
휴가를 보내며, 1939

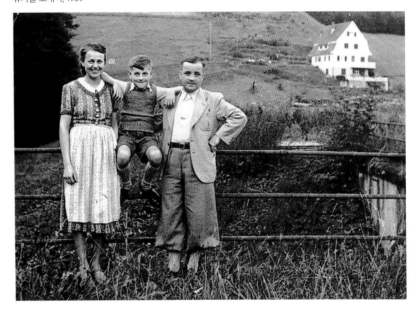

미국에 선전 포고를 한다. U-보트 이리떼 전술은 배들을
연이어 침몰시킨다.

독일에서 태어난 모든 친구들처럼, 어린 미국 소년도 벅찬
애국심과 나치 선전의 물결에 휩쓸린다. 학교 친구들과
나는 우리의 영웅인 롬멜 장군과 요들 장군 등에게 사인을
요청한다. 라디오는 날마다 히틀러의 승리 소식을 쏟아
내고, 사람들은 환호한다.

"지크 하일Sieg Heil(승리 만세!), 지크 하일!"

하지만 얼마 후, 승리 소식은 전보다 뜸해진다. U-보트가
침몰시키는 적함들의 수가 점점 줄어든다. 러시아에 있던
베어마흐트(독일 국방군)가 후퇴한다. "전략적 후퇴. 최전선
축소."라고 오베코만도 데어 베어마흐트Oberkommando der
Wehrmacht(국방군 최고 사령부)가 보고한다.

카이로로 진격하던 롬멜의 아프리카 코어Afrika Korps(아프리카
군단)가 격퇴되고 무너진다. 신문의 부고란이 점점
확대된다. "내 아들(아버지, 남편)은 퓌허Führer(총통)와
파터란트Vaterland(조국)를 위해 목숨을 바쳤습니다."
나의 아버지도 스탈린그라드 근처에서 부상당한다.

연합군 공군은 처음에는 밤에만, 그러나 곧 낮에도
독일을 공격한다. 우리가 살고 있는 슈투트가르트는
주요 표적이다. 우리 지하실은 철제문과 튼튼한 수직
보로 천장을 받쳤지만 폭발하는 폭탄을 더 이상 견디지
못한다. 사람들은 이 아름다운 도시를 둘러싼 언덕 속으로
슈톨렌Stollen(땅굴)을 판다. 우리 집에서 걸어서 5분 거리인
슈톨렌에는 천 명 가까이 숨는다. 거의 매일 밤, 때로는
두세 번, 우리는 침대에서 나와 춥고 습한 지하 대피소로
두더지처럼 기어 들어가야 한다. 사이렌 소리가 잠을
깨우지 않는 드문 밤에, 위층에 사는 두 살짜리 사촌 로레는

베르네크를 떠났다.

1939년 9월. 히틀러의 매혹적인 목소리가
폴크스엠팽허Volksempfänger(나치 시대의 보급형 라디오)에서
외친다.

"우리 군대가 반격하고 있습니다!" 그의 군대인
베어마흐트(독일 국방군)가 폴란드를 공격한다.
제2차세계대전이 시작된 것이다. 아버지는 바로 그날
징집된다.

블리츠크리크Blitzkrieg(전격전). 폴란드는 몇 주 뒤 나치에게
점령된다. 곧 프랑스도 그렇게 된다. 며칠 뒤 덴마크,
노르웨이, 네덜란드, 벨기에도 넘어간다. 승리에 취하고
햇빛에 그을린 귀향 독일군들이 트럭과 탱크를 타고
싱글싱글 손을 흔들며 거리를 행진할 때, 군중들은
환호하며 꽃을 던진다.

그다음에는 소련이 독일-소련 동맹을 깨고
불시에 침공한다. 발칸반도의 나라들이 점령된다.
스와스티카swastika(독일 국기)가 그리스의 아크로폴리스
위에서 펄럭인다. 히틀러는 천하무적인 것 같다. 그는

잠에서 깨어나 엄마에게 애원한다. "슈톨렌 게헨Stollen gehen!(땅굴에 가!) 콤 슈톨렌 게헨Komm Stollen gehen!(응? 땅굴에 가!)"

미나 이모는 물론 로자Rosa 이모와 프리다Frieda 이모, 그리고 그녀의 남편들 모두 집을 잃었으나 살아 있다. 카를 조부모님의 집도 파괴되었지만, 그분들 역시 살아남는다. 우리 집은 파손되었지만 무너지지는 않았고, 주위는 모두 폐허이다. 결국 슈투트가르트의 절반이 돌무더기가 될 것이다. 엔진에서 연기를 길게 내뿜으며 우리 집 바로 위 하늘을 쌔앵 날아가는 미국의 플라잉 포트리스(제2차세계대전 때 미국의 주력 대형 폭격기)는 곧 몇 킬로미터 떨어진 곳에 폭격을 퍼부을 것이다. 우리 학교 건물은 아직 폭격을 맞지 않았다.(나중에 맞게 된다.) 수업은 드문드문 이루어진다. 하지만 나는 여전히 드로잉과 색칠을 좋아한다. 시대정신에 사로잡힌 나는 이국적으로 무장한 탱크들과 전투기들을 그린다. 그리고 헤어 크라우스 선생님이 가르치는 미술 시간을 여전히 고대한다.

어느 날, 헤어 크라우스 선생님이 나를 집에 초대한다. 약속한 날, 나는 자전거에 올라 마을 외곽에 있는 그의 집으로 달린다. 그는 나에게 내 그림에 보이는 자유와 뛰어난 실력의 스케치를 좋아한다고 말한다. 문제는 국가 규제에 따라 그는 우리에게 자연주의와 사실주의를 가르쳐야 하고, 자유분방한 드로잉 같은 내 성향은 통제해야 한다는 점이다. 선생님이 은신처로 가더니 깔끔하게 포장된 상자를 꺼낸다. 이 상자를 열어 나에게 피카소, 클레, 마티스, 브라크, 칸딘스키 같은 이른바 '퇴폐 예술가'들이 그린 '금지된 예술' 작품들의 복제품들과 독일 표현주의 작품들을 보여 준다. 내가 들어 본 적이 없는 이름들이며, 존재하는지도 몰랐던 그림들이다. 이것들의 기묘한 아름다움에 넋이 나갈 지경이다. "오늘 네가 본 것을 아무에게도 말하지 말아라." 헤어 크라우스 선생님이 경고한다. "단지 그들의 자유분방한 스타일만 기억하렴."

폭격이 심한 지역에 있는 많은 학교의 학생들이 이미 대피했고, 1943년에 우리도 곧 대피할 것이라는 소문이 돈다. 아이들은 더 안전한 지역으로 보내질 것이다. 어느 날 갑자기 모든 학생들과 선생님들이 기차에 태워진다. 기차 마지막 칸에는 대공 기관포가 설치되어 있다. 이제 여객용, 화물용, 민간용, 군용을 가릴 것 없이 대부분의 열차가 사방으로 회전하는 총열 4개짜리 대공포를 갖추고 있다.

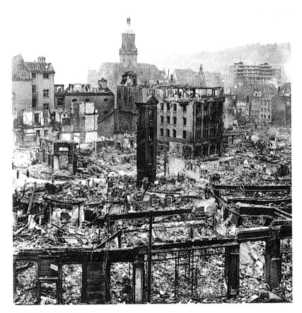

파괴된 슈투트가르트

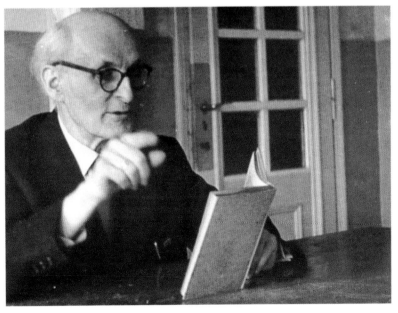

헤어 프리돌린 크라우스Herr Fridolin Krauss 선생님

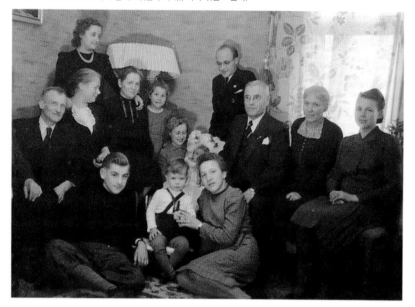

구테쿤스트Gutekunst 가족과 함께: 나(왼쪽 아래), 어머니(맨 오른쪽)

표지판을 보니, 우리는 전혀 피해를 입지 않은 슈벤닝엔 기차역에 도착해 있다. 그곳은 독일의 남서쪽 구석에 있는 슈바르츠발트(검은 숲) 인근의 작은 마을이다. 작은 손수레들을 끈 그 지역 아이들로 이루어진 환영 단체가 연필로 이름이 적힌 종이들을 나누어 준다. 내 종이에는 구테쿤스트Gutekunst라고 씌어 있다. 그 이름의 뜻은 '좋은 예술'이다! 동네 아이 하나가 내 여행 가방을 손수레에 던졌다. 그 애는 손수레를 밀고 나는 끌면서 역을 떠나 폐허나 잔해, 판자로 가린 창문들이 없는 사랑스러운 작은 마을의 거리들을 지나간다. 달콤한 공기가 스친다. 나는 슈투트가르트에서 느꼈던, 물을 끼얹은 나무에서 나는 탄내를 하마터면 그리워할 뻔했다.

나는 배정된 가정으로 안내된다. 몸집이 퉁퉁하고 짧은 백발을 한 헤어 구테쿤스트Herr Gutkunst는 엄격하지만 공정한 사람이다. 그의 아내 프라우 구테쿤스트Frau Gutkunst의 눈빛은 무척 친절하다. 나는 물통에 담근 마른 스펀지처럼 그녀의 따스함에 반응한다. 내면이 그토록 빛나는 여자는 난생처음 본다. 그래서 나는 차츰차츰 그녀를 믿고 사랑하기 시작한다. 그들에겐 딸이 둘이다. 안네마리는 내 또래이고 루트는 몇 살 어리다. 아들인 한스는 전쟁 지역에 가 있다. 당국은 전쟁 기간 동안 그의

방을 나보고 쓰라고 명했다.

그들은 기품 있는 가구와 좋은 양탄자를 갖춘 편안한 집에서 산다. 현대식 주방 옆에는 바우에른슈투베Bauernstube가 있다. 소박한 코너 벤치와 오래된 농가에서 가져온 게 틀림없는 묵직한 나무 탁자가 있는 방이다. 구석에는 고풍스럽게 칠한 찬장이 있다. 벽에는 뻐꾸기 시계, 파이프 컬렉션, 돋을새김한 백랍 접시, 뿔이 달린 박제된 사슴 머리가 걸려 있다.

이곳이 나의 새 집이 될 것이다. 나는 침입자가 아니라 갓 찾은 형제나 아들 대우를 받는다. 오직 한스만이 가끔 휴가를 받고 집에 오면 나를 의심스런 눈빛으로 바라본다.

이곳의 학교도 뒤죽박죽이다. 우리는 그 동네 학생들 및 다른 도시에서 피난 온 다른 무리와 교대로 교실을 쓴다. 겨울 동안 난방 연료가 부족해서 학교는 아예 문을 닫는다. 우리는 가정 학습을 해야 한다. 선생님들이 불시에 찾아와 확인하니 긴장된다. 하지만 우리 선생님들은 피곤하고 은퇴할 나이도 훌쩍 지났기에 우리 꾀에 쉽게 넘어간다. 이미 떨어지고 있는 나의 교육 수준은 또 한 번 곤두박질치고 있다.

열여섯 살 난 소년들은 이미 군복을 입고 플라크헬퍼 Flakhelfer(보조 대공대원)로 복무하고 있고, 열일곱 살 이상은 러시아 전선이나 영토가 확장된 독일의 머나먼 전초기지에 있다. 상황이 이렇다 보니 열네 살, 열다섯 살짜리 소년들이(나는 열다섯 살이었다.) 마을의 '남자'가 되어 있다.

어느 날 동네에서 음악회가 열렸다. 나는 무대 위 연주자들이 잘 보이지 않아 몸을 살짝 오른쪽으로 기울였다. 그러자 내 옆에 있던 젊은 여자도 살짝 왼쪽으로

몸을 기울인다. 그녀의 머리카락 한 올이 내 볼을 부드럽게 스치고, 그녀의 온기가 내게로 퍼진다. 콘서트가 끝난 후, 우리는 어두운 거리를 함께 걷고, 그녀의 집에 이른 뒤 악수를 나눈다. 열여덟 살인 그녀의 커다란 눈은 갈색이고 머리칼은 짙어서, 새하얀 피부와 뚜렷하게 대비된다. 우리는 자꾸자꾸 만난다. 해가 뉘엿뉘엿 질 때까지 들판과 강가와 나무 밑을 거닌다. 뭐라 표현할 수 없는 새로운 감정이 나를 사로잡는다. 느릿느릿, 그리고 저항할 수 없이.

"나 좋아해?" 어느 날 그녀가 내게 묻는다. 나는 고개를 끄덕인다.

"눈 감아 봐." 그녀가 내게 말한다. 그녀의 입술이 나의 입술에 닿는다. 우리가 다시 만났을 때, 나는 그녀에게 나를 좋아하는지 물어본다. 그리고 나는 그녀에게 키스한다.

"나 사랑해?" 이번엔 그녀가 묻는다. 나는 고개를 끄덕인다.

"눈을 감고 입술을 벌려 봐, 조금만."

정부가 우리를 피신시킨 이유는 미래 세대를 구하기 위해서였다. 하지만 시대는 변하고 있고, 전세는 독일에게 불리해졌다. 절망스러운 상태가 된다. 나를 비롯한 아이들은 다시 기차에 태워진다. 이 기차는 연합군 전투기의 탄환들이 스친 자국으로 뒤덮여 있다. 마치 가루를 거르는 체 같았다. 좌석과 창문은 아예 없다. 우리는 밤에 이동한다. 더 이상 낮에 이동할 수 없기 때문이다. 연합군은 공중을 완전히 장악하고 있다. 언제든 아무 데든 쏘아댄다. 경로를 계속 바꾸고, 낮에는 잠시 멈춰서 버려진 건물에 숨었다. 우리는 라인 강변에 정박해 있던 지그프리트호에 맡겨졌다. 멀리서 포격 소리가 들린다.

러시아와 이탈리아에서 온 전쟁 포로들, 폴란드 강제

노동자들 그리고 독일의 노인들이 나란히 참호를 판다. 우리도 합류한다. 그러나 모든 게 엉망진창인 것 같다. 우리 소년들을 책임지는 사람들이 아무도 없다. 다른 사람들은 야전 식량을 배급 받는데, 우리에겐 아예 배정되지 않았다는 것을 알게 된다. 우리는 배가 고프고, 설사나 이런저런 질병에 걸린 소년들도 있다. 마침내 전쟁 포로들 몇 명이 보잘것없는 배급 음식을 우리에게 나누어 준다.

식사 후 라인강에서 휴대용 식기를 씻는데, 마치 수중 분수가 분출하듯이 눈앞에서 물이 뿜어 나온다. 어리둥절하다. 소리는 아주 느릿느릿 퍼져 나간다. 기관총을 발사하던 머스탱이 급강하하며 스쳐 가다가 다시 하늘로 휘익 올라간다. 내 근처에 있던 남자 셋이 피를 흘리며 쓰러져 죽는다. 한쪽 다리에 염증이 심해져 임시 병원에서 며칠 지내던 나는 슈투트가르트로 돌아가라는 명령을 받는다.

어떻게 집까지 갔는지 잘 기억나지 않는다. 하지만 구불구불한 철로를 따라가고, 폭탄으로 움푹 패인 곳을 에둘러 걷고, 덮개 없는 트럭을 타고 가면서 머스탱의 공격을 자주 받은 게 기억난다. 마침내 나는 슈투트가르트에 도착한다.

23

히틀러는 '비밀 무기'로 볼셰비키와 자본가들을 전멸시키겠다고 여전히 위협하고 있다. 연합군과 러시아군은 독일 국경을 넘어온다.

얼마 지나지 않아, 갈색 제복 차림의 나치가 문을 두드린다. 어머니가 문가에서 그를 맞아 이야기를 듣는다.

"당신 아들은 내일 아침에 기차역 앞 광장에 와서 신고해야 합니다."

"야볼Jawohl.(알겠습니다.)" 어머니가 대답한다.

"파터란트(조국)를 지키기 위해 판저파우스트Panzerfaust (바주카) 포병으로 명받을 것입니다."

"야볼."

"여분의 속옷과 담요를 가져와야 합니다."

"야볼."

하지만 다음 날 아침이 되자 어머니는 나를 가지 못하게 한다. 전쟁 영웅이 되려는 내 꿈은 무너진다. 그다음 날, 징집 명령에 따라 열네 살과 열다섯 살짜리 소년들은 군대와 함께 바이에른으로 후퇴한다. 마침내 셔면 탱크를 탄 미군들과 마주친 그들은 공포에 사로잡혀 도망친다. 나치 돌격대원들은 다른 사람들에게 본보기 삼아 이 어린 '탈주병' 몇 명을 교수형에 처한다.

밤사이에 포탄 몇 발이 우리 소방서에 명중했고, 그다음에는 모든 것이 기이하게 고요하다. 아침에 우리는 창문에 하얀 침대보가 걸려 있는 것을 본다. 프랑스 식민군들이 거리를 행진하고 있다! 그중 한 명이 내게서

시계와 신발을 빼앗아 간다. 전쟁은 끝났다. 독일은 항복한다. 1945년 봄이다. 아버지는 전투 중 행방불명이다.

1945~1946년. 아직도 아버지에게서 소식이 없다. 소문은 그물망처럼 전국으로 퍼진다. 누군가가 누구에게 내 아버지가 러시아 어딘가에 있다고 말했고, 이 소식이 어찌어찌 우리에게까지 넘어온다. 거의 일 년 뒤, 우리는 러시아 깊숙한 곳에 있는 포로 수용소에서 발송된 (25개의 단어를 넘기지 않은) 엽서를 받는다. 아버지는 살아 있다!

전쟁이 끝나고도 몇 달 동안 우리 학교는 계속 닫혀 있었다. 여학생들이 머물던 곳은 직격탄을 맞아서 철제로 된 건물의 뼈대와 무너진 돌 더미만 가득했다.

나는 미군정청 나치 청산부의 서류 정리 직원이라는 일자리를 구했다. 이 일을 하면서 나는 두 가지 혜택을 받았다. 첫째, 영어로 말하기를 다시 익혔고 둘째, 미국 장교들만 이용하는 식당에서 식사할 수 있던 것이다. 장교들과 함께 먹으니 천국에 온 것 같았다. 빼빼 마른 내 몸은 금방 둥글둥글해졌다. 식사를 하면서 나는 땅콩버터 샌드위치, 버터 덩어리, 각설탕, 먹다 남은 스테이크, 그리고 디저트를 주머니에 슬쩍 넣었다. 담배꽁초 재떨이도 내가 치웠다. 꽁초에서 끊어 낸 담배가 모자라는 식량을 구할 수 있는 동네 암시장의 화폐 역할을 했기 때문이다. 4층 건물에 모여 사는 우리 가족은 저녁마다 내가 돌아오기를 걱정스러운 눈으로 기다렸다.

하지만 불과 몇 달 후, 학교 문이 다시 열렸고 나는 그 에덴동산을 떠나야 했다. 이제는 그 어느 때보다 학교가 싫었다. 나는 지시를 따르는 게 힘들다는 것을 깨달았다. 수학과 라틴어는 고문이었다. 화학, 생물, 물리는 도저히 구별되지 않았다. 모든 것이 안개 속 같았다. 탈출구 삼아, 나는 학교 건너편의 도서관을 처음으로 가 보았다. 도서관

역시 벽이 무너지고 천장은 물로 얼룩져 있고, 창문은
판자로 가려져 있었다. 그러나 그곳에서 가녀린 어깨에
낡은 코트를 걸친 상냥한 사서가 내게 프란츠 카프카Franz
Kafka, 토마스 만Thomas Mann, 그리고 앙드레 지드André
Gide의 책을 권했다. 그들은 불과 얼마 전까지 금지된
작가들이었다. 내가 그들의 글에 담긴 깊은 의미를 잘
이해했는지는 모르겠지만, 사서의 부드러우면서도 강력한
추천에 나는 모든 책장 하나하나에 담긴 정서들을 남김없이
들이마셨다.

미술 수업만큼은 여전히 가장 흥미로웠다. 나는 헤어
크라우스 선생님에게 내가 미술 분야 중 어떤 직업들을
가질 수 있을지 알려 달라고 했다. 그는 나에게
슈투트가르트 시각 예술 학교Akademie der bildenden Künste의
그래픽 예술 학과에서 책과 광고 디자인, 포스터 아트,
일러스트레이션, 캘리그라피, 타이포그라피, 사진 등을
가르치는 에른스트 슈나이들러Ernst Schneidler 교수의 지도를
받아 상업 미술을 공부하라고 권했다.

작은 도구와 금형을 제작하는 공장을 소유한 윌슐래거
할아버지는 아버지가 없는 동안, 내가 앞으로 번듯하게
살기 위해 명심해야 할 많은 조언을 해 주었다. 그러나 내가
방에 죽치고 앉아 '그림이나 그리는' 것은 그가 나를 위해
마련한 계획 어디에도 없었다.

"기술자가 되는 건 어떨까?" 그가 제안했다.
"그러면 언젠가 공장을 물려받을 수 있을 거야."

"싫어요."

"그러면 치과의사도 생각해 보렴." 그가 우겼다. "사람들이
너를 '헤어 독토어Herr Doktor(의사 선생님)'라고 부르는 것을
상상해 봐."

에른스트 슈나이들러 교수

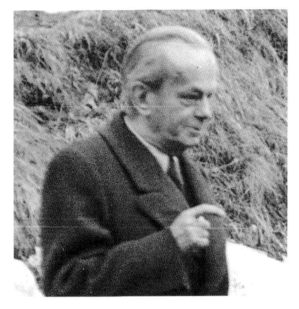

"싫어요."

다행히도 어머니는 나의 어린 시절 선생님이 그녀에게
했던 말을 기억하고 존중하며, 내 선택에 반대하지 않았다.
그리고 나는 아버지가 그 자리에 계셨다면 진심으로 내
결정에 찬성하셨으리라고 믿었다.

학교는 전쟁과 무너진 건물 때문에 2년가량 문을 닫았었다.
여기저기 교실 몇 개만 대강 수리된 상태였는데, 제대한
군인들과 지금껏 공부해 본 적 없는 남녀, 그리고 나 같은
미래 세대들까지 합격을 간절히 바라며 몰려들었다. 그래픽
예술 학과에만 약 300명이 지원해서, 그중 100명 남짓
시험을 치렀고, 약 50명이 최종 합격했다. 또한 합격한
학생들은 건축 전문가의 지휘 아래, 학교 건물이 무너지지
않도록 복구하는 데 수백 시간 힘을 보태야 했다.

내 작품을 본 슈나이들러 교수는 입학 시험에서 나를
면제해 주고 합격시켰다. 당시 나는 입학이 가능한 최소
나이보다 두 살 어린 열여섯 살이었다. 우쭐한 마음에 나는
내 멋대로 상상한 예술가들의 버릇과 행동을 일삼았다.

카우보이 스카프를 목에 두르고, 헝클어진 머리에 베레모를

데이비드 코포필드 David Copperfield(찰스 디킨스의 반자전적 소설 제목이자 주인공 이름)를 위해 만든
리노컷 일러스트레이션

포장 디자인을 위한 타이포그라피

프러시안 장교의 말투로(그는 제1차세계대전 때 군복무를
했었다.) 그가 말했다. "내가 40년 간 가르친 학생들 중
자네가 가장 재능이 없네."

나는 어안이 벙벙해졌다.

"자네는 퇴학이야." 그가 덧붙였다.

다음 날 아침 나는 어떻게든 이 문제를 해결해 보고 싶어
그의 사무실 방문을 살며시 두드렸다.

"들어오게."

조심조심 나는 문 안으로 머리를 들이밀었다.

"학교에 남아도 좋네." 내게 앉으라고 점잖게 손짓하며
그가 말했다. "하지만 앞으로 세 학기 동안 자네는 예술가가
아니라 조판부의 견습생으로 있게 될 걸세."

삐딱하게 쓰고 다녔다. 또 길을 걷다가 갑자기 멈춰 서서
유명 영화감독인 양 양팔을 쭉 뻗은 채,
두 손으로 장면 프레임을 잡았다. 영감이 떠오른 듯한
동작을 꾸며 댄 것이다.

하루는 슈나이들러 교수가 나를 사무실로 불렀다. 딱딱한

슈나이들러는 매우 뛰어난 교수였다. 예전이든
지금이든, 그의 학생들은 모두 그를 깊이 존경했고, 그를
마이스터 Meister라고 불렀다. 진정한 '거장'이었던 그는
개개인의 재능을 찾아내 잘 키워 주었다. 그는 파괴적인
나의 허영심을 건설적인 에너지에 쏟게 했다. 일일이
손으로 하는 조판 훈련과 타이포그라피의 고유한 규칙,
제한들은 이후 내 그림 작업의 틀을 잡아 주었다. 나는

에드가 앨런 포 Edgar Allan Poe 소설에 그린 스케치

26

나중에 예술과 디자인 수업들을 학생 신분으로 다시 수강할
수 있다는 허락을 받았다. 예술 학교에서의 4년은 경이롭고
매우 즐거웠다. 문법 학교와 고등학교에서 보낸 10년의
기억이 마침내 흐려졌고, 그 기억은 이제 악몽 속에서나
생각났다.

마지막 학기에 나는 미국 정보 센터인 아메리카
하우스Amerika Haus로부터 포스터 디자인을 의뢰받았다.
미국 문화담당관인 러브 그로브 씨는 내게 마음껏 디자인해
보라고 했다. 그때 내가 지금도 뿌듯하게 생각하는 포스터
시리즈를 완성했다.

슈나이들러 교수의 학생들은 졸업 전부터 광고 대행사,
출판사, 그래픽 스튜디오가 앞다투어 채용하려고 했다.
그래서 나도 일자리를 구하러 다닐 필요도 없이, 패션
잡지의 홍보부 아트 디렉터가 됐다. 독일에서 그래픽
디자이너와 포스터 아티스트로 2년을 일하고 1952년에
이제 미국으로 돌아갈 만하다고 생각했다. 곧 스물세 살이
될 내게는 멋진 포트폴리오와 40달러도 있었다.

졸업 전이던 1947년 말, 아버지가 러시아 포로수용소에서
돌아왔다. 누더기 차림으로 돌아온 그는 몸무게가 겨우
36kg였고, 말라리아에 걸려 부들부들 떨고 있었다. 그는
몸과 마음 모두 만신창이였고, 절대 다시 회복되거나 우리
가족으로 돌아올 수 없을 것 같았다. 어머니와 나는 8년이란
긴 세월을 아버지 없이 간신히 꾸려 나갔다. 그와 나는
이전의 친밀하고 따뜻한 관계를 회복할 수 없었다. 나는
이미 성장했고, 새로운 세계로 발을 들여놓고 있었다.
그러나 그는 간신히 목숨만 부지하고 있었다.

몇 년 뒤인 1959년, 독일에 가서 마지막으로 아버지를
보았을 때 그는 병원으로 가는 중이었고, 그곳에서 세상을
떠나게 될 터였다. 우리는 서로 무슨 말을 해야 할지 모른

콜라주 포스터 디자인

27

채 기차역에 나란히 서 있었다. 나는 마음속으로 어린 시절에 아버지가 내게 누리게 해 준 행복을 떠올렸다. 그는 그때 자신이 이루지 못한 꿈들을 내게 전해 주었다.

나는 1952년 5월 어느 아름다운 날에 뉴욕에 도착했다. 하늘은 구름 한 점 없이 새파랬고, 나는 고향에 돌아온 기분이었다. 브롱크스에 사는 삼촌 집에서 잠시 지내다가, 그 후 브로드웨이와 57번가 근처 아파트에 머물 수 있는 기회를 얻었다. 이제 나는 일자리를 찾아야 했다.

어느 날 누가 내게 뉴욕 아트 디렉터스 연례 쇼를 보러 가라고 권했다. 그곳에서 나는 〈포춘〉지의 재미있는 디자인들에 눈길이 갔다. 디자인 옆에 붙어 있는 작은 스티커에 "아트 디렉터, 레오 리오니"라고 적혀 있었다. 나는 곧장 공중전화로 달려가, 지금도 기억하고 있는 전화번호인 "JU 6-1212"를 찾아서 리오니 씨에게 전화했다. 나는 그에게 선생님의 작품을 보았는데, 아마 선생님도 내 작품을 좋아하실 것 같다고, 나는 독일에서 갓 왔다고 설명했다.

"내일 아침 11시에 오세요." 듣기 좋은 저음으로 그가 말했다.

다음 날, 빠르고 조용한 엘리베이터가 나를 록펠러 센터의 위쪽 어느 층에 내려 주었다. 접수원은 도시가 한눈에 보이는 널찍하고 현대적인 사무실로 나를 안내했다. 뿔테 안경을 쓰고 격려하는 미소를 띤, 멋진 옷차림의 키 크고 잘생긴 레오 리오니가 나와 악수했다. 그는 내 작품이 마음에 드는 눈치였고, 나에게 일자리를 제안했다. 〈포춘〉지가 아니라 삭스 5번가 근처 모퉁이에 있는 작은 스튜디오에서 그가 하는 일을 돕는 일자리였다.

"보수는 얼마나 받고 싶습니까?"

아버지의 40달러가 생각났다.
"일주일에 40달러요."
"아니죠, 아니에요. 적어도 100달러를 드리지요."

내 첫 상업 작품으로 의뢰받은 미국 정보 센터를 위한 포스터. 리노컷, 1950

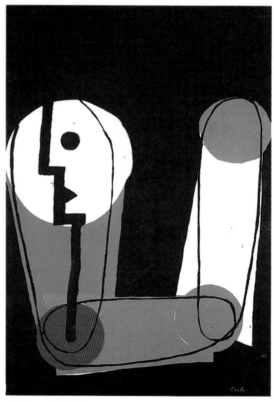

미국 정보 센터를 위한 또 다른 포스터. 실크 스크린

28

"아닙니다. 그러지 마세요."

"오, 괜찮아요." 그가 손목시계를 보며 말했다. 그때 시간이
12시였는데 그는 조수인 월터 올너Walter Allner와 나를
점심 식사에 초대했다. 우리는 우아한 이탈리아 식당에
갔고, 나는 그의 오랜 친구처럼 대접받았다. 웨이터들은
리오니 씨와 그의 손님들 때문에 호들갑을 떨었다. 식사는
훌륭했다. 자리에서 일어나며 리오니 씨는 팁을 후하게
남겼다. '나에게는 상당히 부담될 금액인걸.' 하고 나는
생각했다.

우리는 그의 사무실로 다시 돌아왔다. 레오 레오니는 아까
나에게 권한 일자리는 스튜디오에 혼자 있어야 해서 외로울
수도 있겠다는 생각이 든다고 말했다.
"사람들과 밖에도 나가고, 친구를 사귀고, 언어를 배우는 게
낫겠어요." 그는 전화를 들더니 짧게 대화를 했다. "당신을
위해 예약해 놓았어요. 자." 그가 쪽지를 내밀었다. "조지
크리코리안George Krikorian, 〈뉴욕타임스〉 홍보부 아트

디렉터"라고 쓴 쪽지였다. 거기에는 주소와 전화번호가
있었다. "여기도 괜찮은 곳이에요." 리오니는 말했다. "혹시
잘 안되면, 아까 내가 말한 일을 하면 돼요."

나는 포트폴리오를 크리코리안 씨 사무실에 놓고 왔다.
그날 오후에 그가 전화하더니 면접을 보러 오라고 했다.
그를 만나러 가기 전, 나는 들뜬 마음에 리오니 씨에게
전화해 곧 면접을 본다고 말했다.

"그전에 나부터 보고 가세요." 그가 말했다.

다시 나는 멋진 엘리베이터를 타고 레오 리오니의 사무실로
갔다.

"만약 크리코리안이 당신을 채용하고 싶어 하고, 얼마를
받고 싶냐고 묻거든, 주급 100달러를 달라고 하세요."
"헉, 그렇게는 못하겠어요."

미국 정보 센터를 위한 또 다른 포스터. 실크 스크린

스튜트가르트 시각 예술 학교 재학 중에

"그렇게 안 하면, 앞으로 다시는 당신과 말하지 않을 겁니다!"

크리코리안 씨는 나를 채용하고 싶은 것 같았다. "얼마나 받고 싶은가요?" 그가 물었다.

나는 침을 꿀꺽 삼키고 나서 웅얼거렸다. "주급 100달러요."

"일단 85달러로 시작할까요?"

"네, 네!" 내가 외쳤다.

불과 2주 전 나는 뉴욕에 왔다. 그리고 이제 나는 좋은 일자리를 갖게 되었다. 나는 내 일과, 동료들과 〈뉴욕 타임스〉 카페테리아를 좋아했다.

5개월 뒤, 엉클 샘(미국을 의인화한 캐릭터로, 미국 정부를 뜻하는 말)이 내게 뉴저지주 포트 딕스에서 있을 16주 간의 흥미진진한 훈련에 참여하라고 초대장을 보냈다. 그래서 내 군 생활이 시작되었다.

호루라기 소리가 나자, 몸에 맞지 않는 빳빳한 군복을 입은 모든 신병들이 막사에서 뛰쳐나와 대오를 정렬하고 섰다. "헷, 헛!" 슈미트 상사가 명령했다. 나는 "헷, 헛!"이 "차렷!"을 의미하는 줄 미처 몰라서, 다른 이들이 모두 차렷 자세일 때 주머니에 손을 넣고 주변을 두리번거리고 있었다.

"너!"
"네."
"옛, 상사님." 슈미트 상사가 내 말을 정정해 주었다.

"옛, 상사님."

"스무 개 실시."

"스무 개… 뭘요?"

"시범을 보여 주지."

슈미트 상사가 엎드려 팔 굽혀 펴기를 했다.

팔 굽혀 펴기는 그것을 한 번도 안 해 본 사람들 눈에는 말도 안 되게 쉬워 보인다.

나는 곧 슈미트 상사에게 복종하는 법을 알게 되었는데, 어느 날 그는 내가 독일에서 자랐다는 것을 알고 사납게 고함쳤다. "나는 늘 독일인들은 훌륭한 군인이라고 생각했다. 그런데 넌 무슨 독일인이 그 따위얏?" 그러더니 그는 내 침대를 난장판으로 만들어 놓았다.

또한 나는 식당에 걸린 "마음대로 가져가고, 가져간 건 다 먹자."라는 안내문에 복종하는 법을 배웠고, 날마다 밤낮으로 혹독한 행진과 팔 굽혀 펴기, 주방 의무, 경계 임무, 줄 타고 오르기, 연병장을 네 발로 기어 다니기 그리고 점점 더 많은 횟수의 팔 굽혀 펴기를 했다. 그런데도 몸무게는 계속 늘었다. 나는 미국 전역에서 온 젊은이들을 만났고 그들과의 우정을 즐기며 감사히 여겼다. 내 영어 실력은 쑥쑥 늘었는데, 주말 외출증을 끊어 만나러 간 뉴욕의 친구들은 내 늘어난 어휘와 그에 더해진 욕설의 개수에 경탄했다.
기초 훈련이 끝날 무렵, 외국어를 할 줄 아는 사람들은 손을 들라고 했다.
나는 손을 들었다. 미국인들 대상이니만큼 독일어 시험은 어렵지 않았다. 나는 당연히 멋지게 합격했다. 얼마 지나지 않아 나는 다른 신병들과 함께 작은 병력 수송선을 타고 북대서양의 파도와 싸우고 있었고, 다시 독일을 향해

가고 있었다! 나는 '지옥의 전차부대'라는 별명을 가진
제2기갑사단에 소속되었다.

"트럭을 운전할 수 있나?" 중대장이 물었다.

"못합니다."

"포병에 대해 얼마나 알고 있나?"

"아무것도 모릅니다." 나는 보병 훈련만 받았었다.

"우편병으로 명한다."

"옛!"

나중에 나는 슈투트가르트에 있는 미군 제7군의 특수
임무에 배치되었다. 너그러운 성격의 대위는 병영에서
자지 않아도 된다고 특별히 허락했다. 그래서 매일 오후
5시에 나는 민간인 옷으로 갈아입고 전차를 타고 낡은 우리
집까지 갔다. 나는 오래된 내 침대에서 잔 뒤, 어머니가 차려
주는 아침을 먹고 군대로 급히 복귀했다.

주말 외출증을 끊어 비스바덴에 갔다가 독일 패션 잡지에서
일하던 시절의 옛 동료와 우연히 만났다. 내 동료는
여동생인 도로테아 볼렌베르크Dorothea Wohlenberg와
함께 있었다. 1년 뒤인 1954년, 제대 직전에, 열아홉 살인
도로테아와 스물다섯 살인 나는 결혼했다. 한 달 뒤,
어린 신부는 나를 따라 뉴욕으로 갔다. 그곳에서 나는
〈뉴욕타임스〉와 하던 일을 다시 시작했다. 2년 뒤에는 제약

전문 광고 대행사의 아트 디렉터가 되었다.
처음에 도로테아와 나는 퀸즈의 큰 아파트에 살았다. 첫
아이인 서스틴Cirsten이 두 살 무렵, 우리는 어빙턴-온-

미군 시절, 1952

허드슨에 있는 주택으로 이사했다. 거기서 아들인 롤프가
태어났다. 서스틴과 롤프가 여섯 살과 네 살이 되었을 때
도로테아와 나는 별거했고 결국 이혼했다. 이 간단한
문장으로는 파경에 대한 나의 고통과 분노를 전혀 전달할
수가 없다.

그 뒤 10년 동안 나는 독신으로 지냈다. 주말과 방학 때면
아이들은 나를 보러 그리니치 빌리지 12번가에 있는, 낡은
갈색 벽돌 건물 4층의 내 방까지 걸어 올라왔다. 잠들기 전
아이들은 길이 12m 남짓한 원룸에서 신나게 뛰어다녔다.

당연히 아래층의 심슨 부인이 전화해서 시끄럽다고
불만을 터뜨렸다. 나는 그녀에게 내가 주말 아빠라는 것을
설명하려고 노력했다. 일주일에 단 한 번, 몇 분 정도만
소란스러우니 이해해 주십사고 간청했다. 그러나 다음
주말에 심슨 부인이 또 전화를 걸었다.
"칼 씨, 아이들을 조용히 시킬 수 있는 방법이 있지
않을까요?"

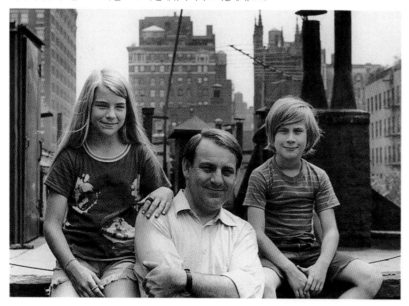

나의 자녀인 서스틴Cirsten과 롤프Rolf와 함께 뉴욕 아파트 옥상에서, 1970

서스틴과 롤프가 성장한 모습

"네, 심슨 부인." 내가 예의를 갖춰 말했다. "애들을 세워 놓고 총으로 쏴 버리겠습니다."

그 뒤 심슨 부인은 우리의 가장 친한 친구가 되었다. 그녀는 내 아이들에게 선물을 주었고, 대신 돌봐 주겠다고 제안했으며, 무엇보다도 좁디좁은 내 아파트에서 아이들이 마음껏 뛸 수 있게 해 주었다.

도로테아와 내가 헤어지던 바로 그 무렵, 나는 프리랜서 그래픽 디자이너와 일러스트레이터로 일하려고 광고 대행사 일을 그만두었다. 통근 열차를 타고 가 회의에 참석하고, 메모하고, 고객을 접대하고 싶지 않다는 결론을 내렸던 것이다. 나는 그저 그림 작업만 하고 싶었다.

나에게 운명과도 같던 어느 날이다. 유치원과 초등학교에서 쓸 교육 자료를 만드는 출판사에서 자신들의 프로젝트에 그림을 그려 달라고 했다. 그러나 이 프로젝트의 내용은 창의적이지 않았고 밋밋했다. 작은 창문과 딱딱한 연필이 있던 어린 시절의 독일 학교 교실이 떠올랐다. 나는 "이 프로젝트는 교육 전문가들이 과학적으로 디자인한 것입니다."라는 설명을 들었다. 그래도 나는 이 프로젝트가 잘 되지 않을 테고, 내 안의 아이가 그랬던 것처럼 어린이들도 지루해하리라는 것을 알고 있었다.

얼마 지나지 않아 작가이자 편집자이고, 교육자인 빌 마틴 주니어 박사Dr. Bill Martin Jr가 내게 자기가 쓴 원고인《갈색 곰아, 갈색 곰아, 무얼 바라보니?》에 그림을 그려 달라고 부탁했다. 얼마나 흥미로운 발상인지! 그때 만큼은 내 어린 시절 미국 학교에서 보았던 커다란 종이들, 알록달록한 물감들, 굵은 붓들이 떠올랐다. 나는 들떴다! 아이가 책에서 즐거움을 찾을 수 있게 할 '특별한 일'을 할 수 있다니!

얼마 후, 어느 출판사가 나에게 역사와 관련된 요리책에

그림을 그려 달라고 부탁했다. 나는 그것을 리노컷(리놀륨판화)으로 하기로 결정했다. 편집자인 앤 베네듀스Ann Beneduce에게 그림들을 갖다 준 뒤, 그녀와 나는 책에 대한 전반적인 이야기, 특히 그림책에 대한 이야기를 하기 시작했다. 나는 그녀에게 내가 가진 대략적인 아이디어 몇 가지를 말했다. 그 무렵 나의 작은 판지 상자가 아이디어들로 꽉 차 있었다. 나는 앤에게 6살 때부터 문법, 철자법, 구두점 같은 것에서 손을 뗐다고 고백했다. "나는 문법, 철자법, 구두점에는 관심이 없어요, 오로지 독창적인 아이디어에 흥미를 느끼죠." 앤이 말했다. 하지만 나는 보다 안전한 방법을 찾았다. 글 없는 그림책《1, 2, 3 동물원으로》의 아이디어를 제안한 것이다. 놀랍게도 얼마 후 내 우편함에 그 책의 출간 계약서가 와 있었다. 용기를 얻은 나는 책 벌레 이야기를 제안했다. 그리고 그 책 벌레는 다시 사과와 배와 초콜릿 케이크를 먹고 구멍을 내는 초록색 벌레로 바뀌었다.

"초록색 벌레는 별로 흥미롭지 않네요." 앤이 말했다. 그래서 우리는 더 흥미롭고 이야기에 더 잘 어울릴 만한 다른 동물들과 곤충들에 대해 의논했다.

"애벌레는 어떨까요?" 잠시 후 앤이 툭 던졌다.

"나비!" 곧바로 내가 외쳤다
《아주아주 배고픈 애벌레》는 그렇게 시작되었다. 아무 계획도 한 적 없이, 나는 어린이책 글 작가이자 그림 작가가 되었다. 그때부터는 모든 시간을 그림책에 바치기 시작했다.

저자와 편집자 간의 특별한 관계는 책이 성공하는 데 매우 중요하다. 앤과 내가 '애벌레와 나비'를 주고받은 것은 같은 주파수로 작동하고, 깊은 상호 존중과 애정이 특징인 작업 관계의 상징이 되었다. 우리 둘 중 누구도 자기 의견을 상대방에게 강요한 적이 없었다. 첫 만남 뒤 아이디어들이 유기적이고 자연스럽게 흐르게 하고, 일상적인 이야기를 나누고, 서로의 말을 잘 귀담아들음으로써 많은 책이 탄생했다. 어떤 아이디어들은 딱 잘라 거부되지 않고, 그런 식으로 조용히, 평화롭게 사라지기도 했다.

그 당시에는 뚜렷하게 깨닫지 못했지만, 나의 삶은 제 갈 길로 가고 있었다. 전시 독일에서 자라던 어둡고 기나긴 시절, 그곳의 학교생활에서 경험한 잔인하리만큼 혹독한 규율, 성실하게 했던 광고 일들. 이 모든 것들에서 마침내 벗어났고, 그토록 억눌렸던 내 안의 아이가 다시 기쁨에 넘쳐 생기발랄해지고 있었다.

《갈색 곰아, 갈색 곰아, 무얼 바라보니?》 발간 25주년 기념 행사에서 빌 마틴 주니어와 함께

이 광고 일러스트레이션을 보고, 빌 마틴 주니어가 내게 자신이 쓴 이야기에 그림을 그려 달라고 부탁했다.

나는 히틀러 치하 독일의 그 악몽 같은 시절에도 내내
나를 도와준 사람들을 떠올렸다. 목숨을 걸고 내게 금지된
예술 작품을 보여 준 미술 선생님, 책 속에는 단지 일과
글뿐만이 아니라 지혜와 기쁨이 담겨 있다는 것을 알려
준 도서관 사서, 내게 너그러운 사랑을 보여 준 위탁모
프라우 구테쿤스트, 그리고 자기 몫의 음식을 나누어 주며
인간은 그 누구도 적이 아니라는 것을 보여 준 전쟁 포로,
자연을 사랑하라고 가르쳐 준 나의 아버지, 내 어린 시절의
행복이 마음속에서 다시 피어나도록 도와준 내 아이들,
'아름다움'이 그것을 만든 자들에게 요구하는 규율에
대해서 가르쳐 준 슈나이들러 교수, 레오 리오니, 빌 마틴
주니어, 그리고 특히 내가 예술가로 먹고 살 수 있다는 것을
보여 준 앤 베네듀스. 이들을 비롯한 여러 분들이 내가 나
스스로를 발견하는 전환점으로 이끌어 주었다.

그때부터 나는 다른 일은 미루고 어린이들과 내 안의
아이를 위한 책들을 만들기 시작했다. 나는 나 자신이
원하는 것과 그토록 오랫동안 채우지 못했던 것들을 채울

수 있게 해 주는 책을 만들기 시작했다.

그래픽 디자이너로 일한 경력과 그림책에 대한 관심이
이제야 맞아떨어졌다. 그래픽 디자이너로서는 독창성과
흥미와 호기심을 만족시키려고 종이와 인쇄법을 최대한
실험해 보고 싶었다. 스토리텔러로서는 아이들이 학교에 간
첫날을 조금 더 편안하게 느낄 수 있게끔, 책을 만져 보고
읽을 수 있는 장난감으로 만들고 싶었다.

이혼한 뒤, 나는 재혼할 마음이 전혀 없었다. 그러나 어느
날, 나는 2년 동안 보지 못했던 친구인 바바라 모리슨을
저녁 식사에 초대했다. 그녀는 하얀 반투명 종이로 가볍게
싼 안투리움 한 줄기를 들고 나타났다. 1년 반 뒤인 1973년,
우리는 행복한 마음으로 결혼 서약을 했다.

바바라의 일과 나의 일은 공통점이 많았다. 나는 우리 모두
크든 작든 장애가 있다고 생각하며, 내 책에 이런 것들을
담으려고 애쓴다. 교육자인 바바라는 특별한 도움이 필요한
아이와 그 부모들과 현장에서 일했다.

1974년, 우리는 뉴욕에서 매사추세츠 북서쪽 모퉁이에
있는 버크셔 산맥의 대지 2만 제곱미터(6만평)에 세워진
아름다운 집으로 이사했다. 초원과 나무들, 멀리 있는
언덕들을 굽어보는 집이었다. 겨울에 바람이 몰아치는
언덕에서 지내면서 고립된 삶에 대한 애초의 열정을
어느 정도 가라앉힌 뒤, 우리는 근처 노스햄프턴에 있는
오래된 집을 샀다. 걸어갈 수 있는 거리에 가게들, 친구들,
영화관들, 도서관, 중국 식당, 우체국 등이 모두 있는 곳에서
겨울을 보내기 위해서였다.

바바라와 나는 함께 세계 여행을 다녔는데, 가고 싶은
나라 중 하나가 일본이었고, 그곳에서 우리는 그림책
전문 미술관들이 있다는 것을 발견했다! 우리는 미국에도

나보다 스물한 살 어린 여동생 크리스타Christa, 1959, 《아주아주 배고픈 애벌
레》는 이 아이에게 바쳐졌다.

그런 미술관이 있어야 한다고 결정하고, 마침내 2002년에 매사추세츠주 앰허스트에 '에릭 칼 그림책 예술 박물관'을 열었다. 그 박물관은 전 세계의 그림책 예술의 본향이다. 원화 수천 점, 전시장 세 곳, 영화관, 만들기 체험 공방과 도서관이 있다. 하지만 이곳은 무엇보다 처음 방문하는 관람객들에게 그림책이라는 예술을 소개하고 직접 볼 수 있게 하며, 해마다 나이와 상관없이 이곳을 찾는 모든 관람객들의 상상력을 싹틔우게 한다.

2015년 바바라가 세상을 떠났을 때, 나는 크나큰 슬픔에 잠겼다. 그러나 우리가 함께 만든 박물관에서 어느 정도 위로를 받았다. 바비를 기리기 위해 그곳에 "바비의 초원"이라는 이름의 야외 공간을 조성한 것이다. 박물관의 백 년 묵은 사과나무들 사이에는 야생화가 피어 있다. 평화로운 이 초원에서 나이와 능력에 상관없이 모든 이들이 자연과 식물, 그리고 다양한 생명체들을 즐길 수 있다. 그녀와 내가 함께 심은 씨앗이 오랫동안 그곳에서 활짝 피어날 것이기에 이곳은 그녀를 기리기에 가장 적당한 곳이다.

그간 나는 삶과 일에서 많은 우여곡절을 겪었다. 그러나 나는 어린아이가 집을 떠나 처음 학교에 가는 바로 그 시기를 언제나 중요하게 생각했다. 가정과 안전, 놀이와 감각의 세계에서 이성과 추상, 질서와 규율의 세계로 가는 그 엄청난 간극이라니! 나는 내 책이 그 간극을 이어주기 바란다. 내 책 중에는 구멍, 모양 따기, 플랩, 또는 질감이 도드라진 면이 특징인 것들이 있다. 그 책들은 반은 장난감(집)이고 반은 책(학교)이다. 만지고 느낄 수 있는 책이자 읽을 수 있는 장난감인 것이다. 사실 우리는 아이디어를 '잡는다', 또는 감정을 '느낀다'고 흔히 말하지 않는가?

나는 내 책에 재미있는 동물들, 흥미로운 색들, 이야기,

유머, 오락, 미스터리, 감성적 내용, 그리고 학습 등 단계에 따라 많은 주제와 내용을 넣으려고 노력한다. 그러면 아이는 자신의 관심사, 능력, 호기심에 따라 자신이 흥미를 느끼는 단계를 고를 수 있다. 어떤 단계들은 도전이 필요하고, 또 그래야만 한다. '느린' 아이에게 소홀하듯, '영재'를 제대로 다루지 못할 때도 자주 있기 때문이다.

예를 들어 《심술궂은 무당벌레》에는 서로 다투던 벌레들의 사이가 어떻게 좋아지는지 기본 줄거리가 분명한 데다, 해가 뜨고 지는 것이 시간과 어떻게 관련되는지 약간 어렵고 미묘한 학습적인 면도 있다. 나는 해와 시간이 왜 이런 식으로 서로 관계 있는지 물어볼 만큼 흥미를 느낄 아이가 천 명 중 한 명 꼴로 있을 거라고 분명 생각한다. 또한 아마 천 명 중 한 명 꼴로, 그 아이에게 어마어마하게 멋진 모양의 우주에 있는 이 지구에 대한 이야기를 나누어 보자고 할 섬세한 어른도 있을 거라고 생각한다. 세상에는 다양한 어린 독자들이 있다. 이들은 저마다 독특하며, 책에서 뭔가 다르고 특별한 것을 발견한다.

이 일을 시작한 뒤 나는 때로는 한없이 기쁘고, 때로는 좌절한다. 때로는 내가 큰 성공을 했다고, 때로는 최악의

에릭 칼 그림책 예술 박물관

아내인 바바라와 칼 어너스에서, 2012

실패를 했다고 느낀다. 그러나 이것은 그저 사람이란 한없이 큰 감정의 폭 안에서 널뛰며 살고 성장하고 있다는 뜻일 뿐이다.

대부분의 그림책은 32페이지로 되어 있다. 나는 이 공간에 그림을 어떻게 배치하고, 아이디어와 이미지들을 어떻게 전개하고 속도를 조절할지, 끝맺음을 어떻게 할지에 매우 고심한다.

책은 교향곡, 듀엣곡, 조용한 실내악곡처럼 구성해야 한다. 스타일과 흐름을 설정해야 한다. 하지만 무엇보다도 우리는 마음을 열고 자신의 직관, 즉 설명할 수 없는 것, 우연의 일치, 심지어 기발한 것들에 귀기울여야 한다. 천장의 균열을 보고, 그것이 어떤 모양을 이루고 어떤 목소리를 내는지 보라.

나는 내 책들 덕분에 많은 나라의 어린이들을 만났다. 미국과 영국, 스코틀랜드, 네덜란드, 독일, 핀란드, 이탈리아, 멕시코, 일본 그리고 파리의 한 서점에서는 아이들과 대화를 나누고, 책을 읽어 주고, 그림을 그려 주고, 그들을 즐겁게 해 주었다. 많은 나라에서 그토록 수많은 어린이들이 내 책들을 사랑해 주고, 때때로 웃기고, 슬프고,

감동적이며, 때로는 틀에 박힌 편지들을 보내 주어 고맙기 그지없다. 다음처럼 편지지 위쪽 구석에 아주 조그만 글씨로 날려 쓴 아이의 짤막한 글이 나의 이야기에 대한 훌륭한 마무리가 아닐까 싶다.

에릭 아저씨께

그림을 잘 그리시네요.
난 아저씨 그림들이 좋아요.
우리 선생님이 나와 내 친구들에게 아저씨 책들을
다 읽게 했어요.
언제 은퇴하세요? 안녕히 계세요.

제니퍼.

박물관 공동 창립자, 사랑하는 바바라 칼을 기리기 위해 만든 바비의 초원

숙련된 기법에서 오는 아름다움

앤 베네듀스

오늘날 에릭 칼은 아름답고 매우 독창적인
그림책들로 전 세계에 알려져 있다. 하지만 늘 그렇지는
않았다. 나는 그의 작품을 처음 보았던 때를 잘 기억한다.
내가 살펴보고 있던 한 홍보물의 앞면에 파란색 고래가
있었다. "크게 생각해."라고 속삭이던 그 커다란 고래는
유선형 곡선으로 양면 펼침면을 완전히 장악하고 있었다.
페이지를 넘기자 이번에는 아주 작은 빨간색 무당벌레가
"작게 생각해."라고 외쳐 댔다. 디자인, 밝은색, 그리고
단순명쾌한 그림을 통해 간결한 메시지를 얼마나 완벽하게
표현했는지를 보자, 내 마음이 벅차올랐다. 그것은
어린이책 분야의 신인, 에릭 칼이라는 재능있고 젊은
예술가의 홍보물이었다. 내 아트 디렉터인 잭 야겟Jack
Jaget은 그에게 일거리를 주자고 했다. 나는 진심으로
동의했고, 우리는 출판 계획 중이던 특이한 요리책[1]의
삽화를 그에게 의뢰했다. 그가 멋진 리노컷 85점을
완성해서 가지고 오자, 나는 너무도 감탄한 나머지 그에게
다른 작품들을 더 보여 달라고 재촉했다.

그다음 주에 그는 포트폴리오를 가지고 왔고, 점심을
먹으면서 우리는 그의 아이디어들에 대해 열띤 대화를
나누었다. 그의 청회색 눈이 반짝반짝 빛났고, 활기찬
몸짓을 할 때마다 흐트러진 옅은 갈색 머리카락이 계속
팔랑거렸다. 살짝 드러나는 독일 억양의 흔적은 그가

미국에서 태어났지만 오랫동안 독일에서 살며 대부분의
교육과 예술 훈련을 받았다는 것을 떠올리게 했다. 당시
뉴욕의 한 대규모 광고 대행사의 잘나가는 아트 디렉터였던
그는 최근 여러 작가가 쓴 어린이책들 몇 권에 그림을
그렸었다. 비록 이 프로젝트들 중 어느 것도 그를 완전히
만족시킨 것 같지 않았지만, 장차 엄청나게 커다랗고
아름다운 꽃을 피울 아주 작은 씨앗은 이미 뿌려져
있었다. 그는 빌 마틴 주니어의 《갈색 곰아, 갈색 곰아,
무얼 바라보니?》를 작업할 때 특히 즐거워했다. 따뜻하고
호소력 있는 메시지가 담긴 글이 그의 마음에 크게 와
닿았기 때문이다. 그는 글과 그림 모두 자신이 창작한
그림책을 만들고 싶어 했다. 그것은 마치 그의 내면의
문이 활짝 열려서, 그 문을 통해 자신의 삶을 되돌아보고
성인이 된 후의 경력, 결혼과 가족, 예술 공부, 학교생활,
그리고 자신의 어린 시절 경험과 감정들을 떠올리는 일
같았다. 그는 이 과정에서 새롭게 발견한 감정과 생각 들을
아이들과 나누고 싶은 마음으로 가득했다.

그의 열정은 쉽게 전파되었다. 그림책을 위한 그의
스케치와 아이디어는 이미 큰 판지 상자 안에 가득했다.
"제게 좀 보내 주세요." 나는 그에게 재촉했고 오래지
않아 내 책상 위에 에릭 칼의 첫 번째 창작 그림책이 될
《1, 2, 3 동물원으로》의 그림 초안들이 놓였다. 대단히

빼어난 예술가가 어린이책 분야에 혜성처럼 나타났다는 확신이 솟구쳤다. 채색된 다양한 색상의 종이를 풍부한 색채와 미묘한 질감을 얻기 위해 자르고, 겹겹이 붙여 콜라주한 그림은 화려했다. 크게 벌린 사자 입안에 제목이 인쇄되어 있는 눈길을 사로잡는 표지 디자인은 칼이 포스터 아티스트였던 이력을 드러냈다. 자신의 메시지를 오롯이 전달하는 그의 독특한 능력은 고도의 예술적 기교가 실린 모든 페이지의 양면에 확연히 드러났다. 그림들의 설득력이 굉장해서 글은 아예 필요 없었다. 동물들이 기차를 타고 동물원에 갈 때 동물들을 세기 위한 숫자들, 그리고 기차에 탄 동물들의 합계를 보여 주는 작은 그림 도표들은 학습 정보를 전달하기에 충분한 한편, 줄거리는 양면 가득한 놀라운 그림들 안에서 글 없이도 쉽게 파악되었다. 책의 맨 마지막 장 접힘 부분을 열면 축제 장면이 활짝 펼쳐진다.(매 장면 등장하는 작은 쥐도 다른 동물들과 함께 동물원 안으로 쪼르르 들어간다!)

에릭 칼의 다음 책은 그의 이름을 널리 알리게 하고, 지금도 그의 책 중 가장 사랑받는 《아주아주 배고픈 애벌레》이다. 이 책에는 지금 우리가 그의 작품의 특징이라고 생각하는 많은 것들이 담겼다. 즉, 특정한 이야기와 등장인물 하나를 통해 추상적인, 혹은 일반적인 생각을 보여 주며 '진정성 있게 주제를 파악하는 것'[2], 동물, 식물, 곤충 등 자연에 대한 깊은 공감은 물론, 자연적인 과정들과 사건들에 대한 관심, 배움의 즐거움을 아이들과 나누려는 그의 열망, 요점을 더 분명하고 효과적으로 전달하기 위해 모양을 딴 구멍과 서로 다른 크기의 책장은 물론, 그만의 화려한 예술 기법들과 효과들을 활용해서 책 만들기에 혁신적인 시도를 한 것 등이다.

《아주아주 배고픈 애벌레》의 그림은 그의 이전 책들보다 훨씬 더 풍성하다. 첫 장면에서 그는 달빛에 비친 나뭇잎 위의 알을 보여 주면서, 시적 느낌이 감도는 회화이자 거의 사실적인 분위기로 세 면을 여백 없이 닻지까지 써서 거의 꽉 채웠다.

요리책 《빨간 플란넬 해시와 저리 가 파리 파이 Red Flannel Hash and Shoo-fly Pie》에 나온 리노컷

이와 대조적으로 다음 장면은 매우 틀에 박힌 그림으로, 작은 애벌레와 미소를 짓는 어마어마하게 큰 해가 마치 원시 문화의 제례 예술에 나오는 이미지 같은 분위기로 등장한다. 그런데 그다음 장면은 더욱 놀랍다. 애벌레가 먹은 흔적을 보여 주는 구멍들과 길이가 다른 책장들은 어린이들이 구멍 안에 손가락을 쏙쏙 넣어 보고, 아주아주 배고픈 애벌레가 과일들과 달콤한 간식들을 비롯해 맛있는 것들을 먹으며 지나가는 길을 따라가 보게 한다. 또한 독자는 요일을 차례대로 자연스레 배우고, 마지막 장면에서 아주 당당하게 등장하는 화려한 나비의 생명 주기를 따라가 본다. 그 어느 그림도 우연한 것은 없지만,(모든 그림은 신중하게 선택되거나 계획되었다.) 이 예술가의 기법이 너무도 뛰어난 나머지 전적으로 즉흥적일 때 느끼는 즐거움으로 가득하다. 면지에 그려진, 언뜻 보기에 아무렇게나 덧댄 다양한 색 조각들 위에 뿌려진 흰 점들은 경이로운 현대 추상 미술이다. 그러나 그 점들은 사실 애벌레가 먹고 지나간 구멍들을 뜻한다. 속표제지에도 다시 점들이 나오지만, 이번에는 채색이 되어 있고, 반듯한

디자인으로 정렬되어 있다.

이 모든 것이 오롯이 에릭 칼에게서만 나온 것은 아니었다. 에릭 칼의 완성작이 단순하고 자연스럽기 때문에 별 노력 없이 만들어진 것처럼 보일 수도 있다. 그러나 사실은 그렇지 않다. 그의 거의 모든 책들은 몇 달, 또는 몇 년 간의 궁리, 시행착오, 연구와 실험이 필요하다. 초기 책들부터 시작해서 그 후 오랜 세월에 걸쳐 계속 책이 나오면서 예술가와 편집자 사이에 놀라우리만큼 보람 있는 관계는 물론, 따뜻하고 한결같은 우정이 익어 갔다. 둘 사이에서 아이디어들이 자유롭고 솔직하게 오가는 가운데, 나는 이 예술가의 창작 과정에 남달리 많이 참여할 수 있었다. 물론 간접적으로 말이다. 독창성은 늘 그의 몫이었다. 하지만 편집자와 출판업자로서의 내 경험과, 시장 상황과(우리 둘 다에게 더 중요한) 이 책들의 독자인 어린이들의 요구 덕분에 그는 내 의견을 귀담아들었다. 길 안내를 하거나 길을 갈 수 있게 해 주는 게 내 역할이었다. 그의 편집자로서, 나는 먼저 그가 표현하려는 것이 무엇인지

1 2 3

홍보 책자: 실제 페이지 크기는 25.4x34.29cm

40

이해하고 헤아려야 했고, 이것이 표현될 수 있는 최선의
방법을 확실하게 찾아야 했다. 제작 단계에 접어들었을 때,
그 책들 거의 하나하나가 제작 업체에게는 새롭고 만만찮은
도전이었다.

《아주아주 배고픈 애벌레》는 예술가와 편집자 간의
협력의 산물이었고, 우리의 작업 과정의 좋은 예이기도
하다. 에릭 칼이 처음 이 이야기를 들고 왔을 때 제목은
《벌레 윌리와의 일주일 A Week with Willi Worm》으로, 작은
초록색 벌레가 책을 비롯해 소화시키기 어려운 음식들을
먹어치우는 이야기였다. 멋진 면지도 있었고, 모양 따기를
이용한 페이지들이 있었다. 분명 뛰어난 책이 될 싹이
있는 게 확연히 보였다. 하지만 더 많은 것이 필요했다.
함께 이야기하다 보니 아이디어들이 점점 늘어나기
시작했다. "꼭 주인공이 초록색 벌레여야 할까요?
애벌레로 하면 어떨까요?" 내가 말했다. "나비!" 에릭이
그 아이디어의 본질을 파악하고 완벽한 결말로까지
발전시키며 외쳤다. 오래지 않아, 그는 이야기의 모든

세부 사항들에 대한 작업을 끝내고, 기쁨에 차서 최종
원화와 정교하게 만든 가제본을 가져왔다. 그것은 분명
걸작이었지만, 실망스럽게도 그 당시 미국 내에서는
에릭의 책을 제작할 수 있는 인쇄기나 제본기를 찾을 수
없었다! 다행스럽게도 나는 1968년 여름 일본에서 몇 주간
지내게 되었다. 원래는 휴가를 즐길 예정이었지만 에릭의
프로젝트를 가져가 일본의 출판사들에게 보여 주고 싶은
마음뿐이었다. 그중 하나였던 유명 출판사 카이세이샤의
사장 히로시 이마무라 Hiroshi Imamura도 에릭의 책을 매우
좋아했고, 나를 위해 이 책을 제작할 방법을 찾아보겠다고
했다. 그래서 그의 도움으로, 마침내 1969년에 《아주아주
배고픈 애벌레》가 미국에서 처음 뒤이어 영국과 일본에서
출간되었고 전 세계적으로 찬사를 받았다.

어린 독자들과 그 부모들에게서 받는 엄청난 인기를
에릭은 감사하게 받아들이면서도 고개를 갸우뚱거린다.
자신은 나중에 나온 몇몇 책들을 이 책보다 더 좋아한다고
공언하는 입장이기 때문이다. 그러나 《아주아주 배고픈

4

5

6

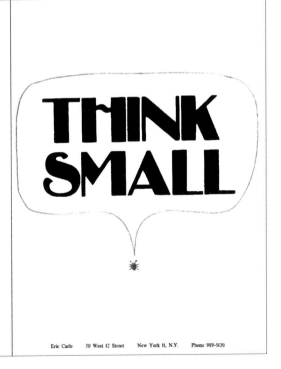

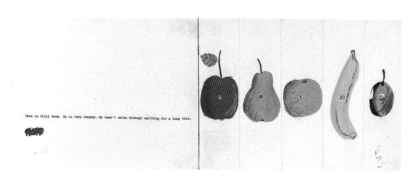

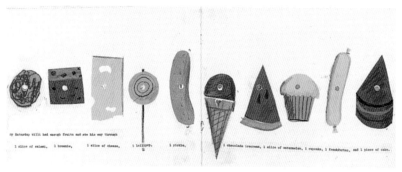

《아주아주 배고픈 애벌레》의 전신인 《벌레 윌리와의 일주일》

애벌레》는 전 세계 수많은 나라의 어린 독자들의 마음을 먹어 치웠고, 수많은 언어로 번역되었다. 이 책은 현대의 모든 어린이 이야기 중에서 가장 유명하고, 가장 널리 사랑받는 책 중 하나이다.

이 책이 나온 뒤에도 에릭 칼은 계속 아름답고 독창적인 어린이 그림책들을 만들었다. 그가 만든 많은 책 속에는 모양 따기로 완성 된 모양들3, 분할된 페이지4, 움직일 수 있는 면들5, 르포렐로(아코디언 모양 접힘)6, 복잡하게 접힌 페이지들과7, 특이한 크기의 페이지들8, 만져 볼 수 있는 도드라진 이미지들9, 그리고 동물이 그려진 그림을 움직일 수 있게 하는 끈 같은 장치들10이 있다. 그런데 이 장치들은 책의 메시지나 이야기와 늘 밀접한 관계가 있다. 그것들은 결코 불필요한 장치들이 아니다. 대체로 자신이 색을 입히고 겹겹이 만든 콜라주와 모양 따기를 계속 쓰긴 해도, 그의 그림은 더더욱 섬세해지고 표현도 풍부해졌다. 때때로 콜라주는 크레용이나, 아크릴로 강조되기도 한다. 사실,《동물들 동물들 Animals Animals》과《소라게의 집 House for Herrmit Crab》 같은 몇몇 책들의 면지 그림은 아크릴로만 작업해서 놀라울 정도로 자유분방하고 현대적이며 회화성이 짙다. 그의 최근 작품들을 이전 작품들과 비교해 보면, 질감과 이미지를 깊이 있고 풍부하게 살렸다는 엄청난 차이를 알 수 있다. 그러나 그 모든 것 한 권 한 권이 틀림없는 에릭 칼의 작품이다.

그의 간결한 스타일은 겉모습일 뿐이다. 숙련된 손만이 붓을 간결하게 놀릴 수 있다. 에릭 칼의 작품은 빼어난 기법에 더해, 주제에 깊이 몰두함으로써 힘을 얻는다. 감정적인 면과 지적인 면을 아우르며 몰두하는 것이다. 그가 콜라주에 사용하는 색지들처럼, 아이디어들과 감정들은 그의 기억 속에 켜켜이 쌓여 풍부한 질감을 빚어 낸다. 이것들이 바로 그의 작업의 재료이며, 그는 이것들을 자신의 견해에 따라 세심하게 빚는다. 아이디어들과 시각

이미지들은 분명하고 단순한 글과 대담하게 디자인된
형태로 표현된 이야기와 그림들로 발전하면서, 통제와
자유로움이 동시에 보이는 듯한 구성 안에서 완벽한 균형과
더할 나위 없는 정확성으로 제자리를 잡는다.

내가 처음에 에릭 칼의 작품을 보고 매혹되었던 것은
그의 그래픽 스타일의 아름다움뿐 아니라 풍부한 표현력
때문이었다. 그는 매우 복잡한 아이디어를 단순하고
정확한 이미지로 압축해 낸다. 아주 어린아이라 해도 그의
의도를 금방 알아차릴 수 있다. 이것은 그의 작품을 그토록
강렬하게 만드는 또 다른 특징으로 이어진다. 그것은 바로,
그 책을 읽고 그림을 볼 아이를 그가 존중한다는 점이다.
그는 어린 시절에 배움의 기쁨과 그의 독창성을 마음껏
즐기던 일을 생생하게 기억한다. 그는 어린이들이란
자신들의 세계를 탐색하기를 정말로 바라고, 스스로 알아
나가는 깨우침의 순간을 즐긴다고 믿는다. 따라서 그의
책들은 미적으로 즐겁고 재미있으면서도, 아이들이 진실로
관심을 갖고 가치 있게 여기는 것을 배울 수 있는 기회를
늘 열어 준다. 아름다운 형태와 효과적인 내용이 어우러진
이 독특한 조합을 아이들은 곧바로, 그리고 오래오래
좋아한다.

에릭 칼의 모든 책에 아름다움, 빼어난 기법, 유용성이라는
특징이 담겨 있긴 해도, 본질적인 요소들은 아니다. 그의
책들이 매혹적인 비결은 더 깊은 곳, 즉 폭넓은 독자층을
구성하는 어린이들에 대한 그의 태도에 있다. 에릭 칼의
책들이 그토록 깊이 있고 한결같이 의미 있는 이유는
그림들이 아름다운 것은 물론, 그가 아이들에 대해,
아이들의 감정과 관심에 대해, 아이들의 독창성과 지적
발전에 대해 진정한 관심을 가지고 있기 때문이다.

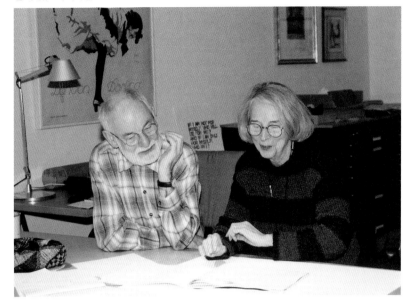

앤 베네듀스와 에릭 칼

1. 《빨간 플란넬 해시와 저리 가 파리 파이 Red Flannel Hash and Shoo-fly Pie》
 릴라 펄Lila Perl 글
2. 《그라피스 Graphis》지
3. 《수수께끼 생일 편지 The Secret Birthday Message》와
 《조심해! 거인이야! Watch Out! A Giant!》
4. 《나의 첫 도서관 My Very First Library》
5. 《꿀벌과 도둑 The Honeybee and the Robber》
6. 《아주 긴 기차 The Very Long Train》와 《아주 긴 꼬리 The Very Long Tail》
7. 《아빠, 달을 따 주세요 Papa, Please Get the Moon for Me》와
 《1, 2, 3 동물원으로》
8. 《심술궂은 무당벌레》와
 《아주아주 배고픈 애벌레》
9. 《아주아주 바쁜 거미》
10. 《공 좀 잡아! Catch the Ball》와 《점심으로 무엇을 먹을까? What's for Lunch?》

* **앤 베네듀스**는 에릭이 글과 그림을 모두 맡아 창작한 책들을
 처음으로 출판한 편집자였다. 앤은 스무 권이 넘는 책을 에릭과 함께
 만들면서 오랜 벗이 되었다.

에릭 칼, 어린이들을 위한 예술가

빅토르 크리스텐

에릭 칼

은 노벨상 수상자인 아이작 바셰비스 싱어 Isaac Bashevis Singer, 한스 바우만 Hans Baumann, 빌 마틴 주니어를 비롯한 다른 작가들의 책에 그림을 그렸다. 그러나 나는 에릭 칼 자신이 만든 책들을 중심으로 이야기하고 싶다. 바로 이 책들로 그는 우리 시대에 가장 찬사받는 글 작가이자 그림 작가 중 하나로 전 세계에 우뚝 섰기 때문이다.

어린아이들을 위한 진정한 문학

에릭 칼의 책들은 오롯이 자신의 것이다. 에릭 칼은 책을 만들 때 글도 쓰고 그림을 그릴뿐만 아니라 그 책의 기본 아이디어와 그것을 표현하는 데 필요한 모든 세부 사항도 구상한다. 자신의 책마다 그가 직접 레이아웃, 타이포그라피 및 판형을 결정하며, 에릭은 이러한 요소들에 대한 확신이 뚜렷하다.

에릭 칼은 어린아이들, 아직 글을 읽지 못하는 아이들, 또는 이제 더듬더듬 읽기 시작한 아이들을 위한 그림책을 만든다. 그가 콘셉트와 디자인에 세심한 주의를 기울인 덕분에 어린 독자들은 그의 책들을 쉽게 이해하고 사랑한다. 그는 '읽을 장난감들'과 '갖고 놀 책들'을 만들었다. 장난감 겸 책(book-as-toy)을 에릭 칼이 발명한 것은 아니지만, 그는 새롭고 기발하게 많은 것을 변주해

이 장르의 질적 수준을 높여 세계 문학의 자리로까지 올려놓았다. 그는 성인 독자들이 소설, 논픽션, 연극, 교과서, 미스터리, 모험 책 등에서 탐구하는 행동들과 요소들을, 어린 독자들에게 꼭 알맞은 방식으로 책을 통해 보여 주고자 노력했다. 에릭 칼이 만든 책 겸 장난감(toy-as-book)은 앞표지와 뒤표지 사이에 이 모든 요소들을 다 모아, 그것들을 곧장 아이의 손에 쥐어 준다. 그의 책들은 (동식물이나 무생물이 주인공인)우화, (사람이 주인공인)우화, 발라드(이야기를 담은 시나 노래), 또는 스케치라고 볼 수 있다. 저마다 폭넓은 주제가 있고, 정확한 질서를 따르며, 교육적이고 도덕적인 가치를 담고, 엄격한 문학적, 심미적 요구에 부응한다.

《아주아주 배고픈 애벌레》가 세계적인 베스트셀러가 된 데에는 매우 타당한 이유들이 있다. 이 책에는 에릭 칼 책의 전형적인 요소들이 모두 담겨 있다. 이 책은 두 살짜리 아이들에게도 줄 수 있다. 이 아이들은 글을 읽지 못한다 해도, 손가락을 구멍에 넣고 페이지를 넘기면서 이 책의 아이디어를 이해하기 시작한다. 책을 읽어 주면, 이들은 숫자 세기와 요일, 음식 이름 등을 배운다. 또한 이 책은 눈에 잘 띄지 않는 애벌레와 오동통한 고치가 아름다운 나비로 마법처럼 변신하는 과정을 다룬 신비로운 이야기이기도 하다.

《아주아주 배고픈 애벌레》에는 특이하게 책장이 짧은 페이지들이 나오는데, 애벌레가 여러 가지 음식을 먹을 때 이 페이지들이 점점 길어지면서 이 책을 장난감처럼 느껴지게 한다. 에릭 칼의 많은 책에는 플랩, 모양 따기 및 접거나 만져 볼 수 있는 요소들이 있다. 이러한 재미난 요소들은 짧은 글을 더 길어 보이게 하는 동시에 아직 글을 읽지 못하는 아이도 이야기를 이해할 수 있게 해 준다. 아이는 수동적인 청중이나 관객이 아니다. 왜냐하면 자신의 손으로 이야기의 내용을 파악할 수 있기 때문이다. 아이들에게 책과 책 읽기에 대한 사랑을 가르치는 데 도움을 준다는 면에서 이것은 중요하다.

에릭 칼의 그림책에는 동물 영웅들에 대한 '교과서적인' 정보가 있다. 그리고 그것을 넘어 인간의 감정, 특히 아이의 감정과 관련된 경험까지 싣고 있다. 《아주아주 배고픈 애벌레》는 정확하게 숫자, 순서, 시간, 그리고 생물의 생태 발달에 대해 보여 준다. 또한 이 책은 계속 배가 고픈 채로 기어 다니던 애벌레가 아름다운 나비가 되어 하늘로 올라가는 이야기이기도 하다. 이것은 안데르센의 《미운 오리 새끼》와 바로 비교될 수 있다. '몸과 영혼'을 대입시킬 수도 있겠다. 에릭 칼의 모든 책은 정보와 아울러, 인간으로서의 경험들과 심오한 도덕적 주제들을 담고 있으며, 이것들은 부가적인 설명을 길게 늘어놓지 않고 직관으로 드러난다.

모든 정통 문학과 마찬가지로 에릭 칼의 책들은 다층적이며, 독자는 그 안에서 많은 요소들을 발견할 수 있다. 첫째, 이야기가 있다. 재미있고 때로는 긴장을 자아내고 웃다. 이야기는 종종 숫자 세기, 요일, 과일 종류, 달의 모양 변화 등, 자연사 정보나 다른 교육적 요소들과 슬그머니 섞여 있다. 에릭 칼은 항상 정보, 지식, 현실을 전달한다. 전혀 귀엽지 않고, 전혀 주관적이지 않고, 전혀 거짓이 아닌 것을. 그러나 아이가 자신이 설정한

수준과 이해 능력에 도달하면 에릭 칼은 멈춘다. 독자는 차근차근 그의 책에 점점 빠져들게 된다. 아이들은 좋은 책과 함께하는 것이 가치 있다는 것을 깨닫는다. 왜냐하면 좋은 문학만이 그럴 수 있듯이, 에릭 칼의 책은 진심으로 그들의 세상을 밝혀 주기 때문이다. 계속 함께하는 이들은 서로에게 평생 동안 보답을 받는다.

구조에 대한 연극적인 접근

에릭 칼의 책에는 늘 이야기와 무대 연출 기법(작품의 목표를 효과적으로 달성하기 위해서 무대 위에 보이는 모든 것이 관객에게 의미 있게 전달되게 하는 기술 및 방법)이 있다. 이 같은 연극적인 이야기 감각(이야기를 아이의 눈앞에서 펼쳐지는 연극으로 구성하는 능력)은 그의 책에서 전형적이다. 그의 자료가 구성되는 방식, 그것이 제시되는 방식, 양면 펼침면이 다음 장면으로 이어지는 방식, 책과 장난감 또는 장난감과 책이 결합되는 방식, 글과 그림 및 기타 장난스러운 요소들이 어우러져 전체를 이루는 방식에서 에릭 칼은 빼어난 능력을 보인다.

그의 무대 연출 기법의 핵심 요소를 몇 가지 살펴보자. 그의 그림책 속 이야기는 순차적이며, 거의 전형적인 모델들을 바탕으로 한다. 요일 (《아주아주 배고픈

애벌레》), 월(《소라게의 집》), 해와 시계를 이용한 하루의
흐름(《심술궂은 무당벌레》), 무지개의 색깔(《뒤죽박죽
카멜레온》). 이처럼 이야기의 순차적 진행은 반드시 놀라운
정점에 이른다.

그는 종종 사건을 전혀 뜻밖의 방향으로 바꾸는 능력을
발휘한다. 바로 이중 결말이다. 이러한 이중 결말들은
다양한 방식들로 나오고 어린이들에게 늘 열렬한 환영을
받는다. 《아주아주 배고픈 애벌레》의 이중 결말은 특히
극단적이다. 애벌레가 인간의 음식들을 먹는 양면
펼침면에서 줄거리는 기이한 결말에 이른다. 그러나
그다음부터 이야기가 정상적으로 흘러간다. 초록색 잎을
먹은 애벌레가 고치 안으로 사라진다-그리고 아름다운
나비로 변신한다-. 이것이 두 번째 결말이다.

그의 책들 대부분에서 이야기는(글과 그림 모두) 아이가
다시 시작점에 다다르는 방식으로 끝난다. 그러나 이러한
수미상관 구조는 절대 뒤늦게 덧붙인 게 아니다. 이것들은
늘 자연스럽고 논리적이다. 심리적으로 이것은 중요하다.
아이들을 매혹시키는 놀이와 반복감을 충족시키기
때문이다. 32페이지, 즉 보통 A4(약 22x28cm) 사이즈보다
크지 않은 앞표지와 뒤표지 사이의 펼침면 16면이 에릭

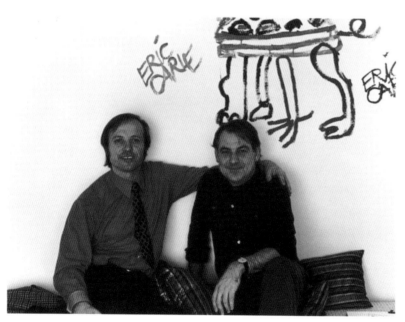

빅토르와 에릭 칼, 1971

칼의 활동 영역이다. 여기에 그는 글과 그림을 순서대로
놓고, 이제 아이들이 즐길 수 있도록 펼침면들을 연극
무대로 구성한다. 표지를 넘긴다는 행위는 커튼을 올리는
것과 같다. 모양 따기와 접힘면들은 그의 소품들이다. 만질
수 있는 표면들을 비롯한 효과들은 배경막과 조명과 풍경이
된다. 책이 무대가 되고, 어린아이들은 긴장감에 이끌리며
배우, 관객, 감독이 된다.

아이는 관객일 뿐 아니라 애벌레 그 자체가 되어, 모양 따기
구멍 사이로 손가락을 넣으며 모험을 따라간다. 저자는
앞표지와 뒤표지 사이에 아이가 만지고 느낄 수 있는
이야기를 만들어 낸다. 아이가 만질 수 있는 이런 요소들이
없다면, 함께 여행하거나, 사건의 의미에 매혹될 수 없을
것이다. 에릭 칼의 놀이책들은 어린아이들이 책을 만져
보게 이끌며, 따라서 아이들은 책이 인생의 친구라는 것을
일찍이 배운다.

어린이의 관점에서
에릭 칼의 책들을 손에 들고 살펴보면, 그리고 그가 따로
작가의 말에서 언급한 것을 읽어 보면, 그의 작품에 담긴
교육적인 요소들이 눈에 들어온다. 그가 어떻게 지식과
교육과 독서에 대한 사랑을 북돋아 주는지 말이다. 그의
작품에서 이러한 동기들은 아이의 연약함에 대한 이해와
존중, 그리고 관심에서 비롯된다. 그는 절대 아이의 능력을
과대평가하려 들지 않고, 아이의 한계를 인식하면서
정성껏 대한다. 아이들에게 학습을 강요하면 안 된다.
그들은 놀이를 즐겨야 한다. 저마다의 능력과 재능에 따라,
아이들은 즐겁게 지식을 얻을 것이다. 따라서 에릭 칼은
학습이란 어른이 정한 때가 아니라 아이가 준비되었을 때
비로소 가능하다는 것을 안다.

가장 작고 가장 어린 아이도 온전한 사람이다. 아이는
우리와 똑같지만, 보호 장치가 별로 없고, 더 쉽게

상처받는다. 아이는 말을 못하거나 읽지 못할 수도 있지만 이미 인간의 모든 특성과 감정이 있으며 언젠가는 배우고 사랑하고 고통받을 잠재력을 지니고 있다. 이것이 에릭 칼이 아이를 보는 시각이다. 그가 성공한 비결이 바로 이것일까? 그럴지도 모른다. 어쨌든, 아이들은 그의 책들을 사랑하고, 그 책들은 아이들에게 사랑을 되돌려준다. 온 세상에서.

어른들은 그의 작품의 질에 대해 토론할 수도 있다. 자연과학의 관점에서, 그의 애벌레의 형태는 "정확한가?" 쥐의 행동은 "논리적인가?" 거미줄을 표현하는 데 쓰인 다양한 장치들이 그 책의 가격이 비싼 것을 "정당화하는가?" 수탉의 모험은 "실망스러운가?" 그러나 아이들은 만장일치로 판결을 내린다. 그의 모든 책들을 열렬히 사랑함. 땅땅!
어른들은 에릭 칼의 책들을 지적인 관점에서 판단할 수 있다는 이유만으로 그것들을 바라보는 눈과 마음의 문을 닫는 일이 없게 주의해야 한다.

아이들과의 교감으로 에릭 칼은 확실하게 인정받았다. 다음의 짧막한 말로 그것을 증명할 수 있을 것이다. "그는 아이들을 이해하며, 아이들에게 자신을 이해시킬 수 있다. 나머지는 그의 기법 덕분이다."

* **빅토르 크리스텐**은 오랫동안 에릭과 함께 일한 독일인 편집자이자, 독일 힐데스하임에 있는 게어스텐베르크 출판사Gerstenberg Verlag에서 경영관리를 담당하는 출판인이다.

아이들의 마음을 감동시키는 색

마츠모토 타케시

도시는 색으로 넘쳐난다. 포스터, 잡지, 표지판, 진열창에는 지나는 이들의 시선을 사로잡는 생동감 넘치는 색들로 가득하다. 그래픽 디자인을 해 본 예술가들은 작품에 선명한 색을 즐겨 사용한다.

하지만 예술가가 원색과 밝은색들을 조합하려고 아무리 궁리해 봐도, 매혹적이고 인상적인 조합으로 배열하는 데 늘 성공하지는 못한다. 또 눈길을 끄는 색으로 구성한다 해도 곧바로 잊힐 수도 있다. 날마다 우리는 순간적으로 눈길이 갔다가 바로 거둬지는, 화려하지만 생명력이 없는 그래픽을 본다. 실제적이고 기억에 남는 개성을 지닌 '선명한 색'을 만나는 일은 매우 드물다.

에릭 칼의 작품을 처음 보고 나는, 남들도 이미 그러했겠지만, 그가 만들어 낸 밝은색에 놀랐다. 동시에 나는 그 색들의 강렬한 개성에 깊은 인상을 받았다. 칼의 그림책들은 다른 책들 수백 권 사이에 숨겨져 있다 해도, 눈에 띄는 개성이 있다. 그는 색만으로도 이야기를 들려준다. 내가 관심을 갖는 것은 바로 이 매혹적인 색들이다.

칼이 박엽지에 색을 칠한 뒤, 그것들을 오리고 배열해 콜라주를 만든다는 사실은 잘 알려져 있다. 칼로 오린 선은 펜이나 붓으로 그린 것보다 훨씬 더 날카롭고 선명하다. 오려 낸 박엽지 하나하나가 개성적이다. 따라서 색의 영역은 저마다 명확하게 정의되어, 그의 그림에 예리하고 정확한 이미지들을 제공한다.

이 기법과 칼의 조형 감각 둘 다 그가 구현하는 예술의 중요한 특징이지만, 더 중요한 것은 그가 박엽지에 그리는 색이라고 생각한다. 따라서 형태를 고려하지 않고, 전체적인 채색을 본다면 다채로운 그의 색들은 인간의 색 감각을 훨씬 뛰어넘는 영역에 있다.

몇 년 전, 나는 칼의 작업실을 찾아갔다. 매사추세츠주 노스햄프턴의 작은 메인 스트리트가 내려다보이는 그의 3층 스튜디오는 생각보다 넓었다. 그곳에는 커다란 책상이 두 개 있었는데 하나는 박엽지에 색을 칠하는 곳, 또 하나는 콜라주를 만들기 위해 종이를 자르거나 붙이는 곳이었다. 시간이 날 때 칼은 항상 두 곳 중 한 곳 앞에 앉아, 다채로운 색과 질감으로 박엽지에 색을 입히는 데 몰두한다. 커다란 벽에는 색상별로 분류된 박엽지를 넣어 둔 보관장들이 있다. 이 보관장의 서랍들이 바로 그의 팔레트라고 할 수 있다.

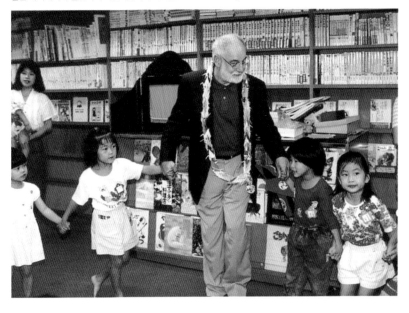

일본 카이세이샤 출판사의 어린이집에서 아이들과 함께 있는 에릭, 1992

나는 그에게 그가 쓰는 색이 인상파 화가들이 쓰는 색과 비슷한지 물었다. 이에 대해 그는 "인상파 화가들의 작품에서 분명 영감을 받은 부분들도 있어요. 그러나 내게 영향을 끼친 것은 그것들만이 아니에요. 한번 보시지요." 라고 말하며 회화책을 한 권 들고, 17세기나 18세기에 그려진 나뭇잎 그림의 한 부분을 가리켰다. 자세히 들여다보니 그 색들이 칼이 만든 박엽지의 색과 질감과 비슷했다.

칼은 그래픽 디자이너로 일을 시작했지만, 그의 작품들은 순수 예술 세계에 훨씬 더 가깝다. 미술사에 대한 폭넓은 지식이 그가 만들어 내는 매혹적인 색들의 배경인 것이다.

작업실을 나온 후, 에릭 칼과 나는 한 시간 동안 걸으며 가벼운 이야기를 즐겼다. 어느 집에 이르자, 칼이 그 앞에서 발을 멈추고 내게 말했다. "내 친구 하나가 여기 산답니다." 그는 현관 근처에 있는 개에게 걸어갔다. "당신을 내 친구에게 소개하고 싶어요," 그가 말했다. "참 괜찮은 친구예요. 날마다 나는 이 친구와 이런저런 얘기를 한답니다." 그는 싱글거리며 말을 이었다. 그는 내게, 자기가 어렸을 때 동물을 무척 좋아했다고 말했다.

나는 에릭 칼이 따뜻한 마음을 되찾기 위해 그래픽 디자인 분야를 떠나 그림책의 세계로 들어갔다는 느낌을 받는다. 그의 빼어난 그래픽 감각과 기법, 그리고 신의 모든 피조물에 대한 사랑이 독특한 스타일이 돋보이는 잊지 못할 그림책들을 만들어 낸다.

* **마츠모토 타케시**는 일본 도쿄에 있는 이와사키 치히로 그림책 미술관 관장이자 큐레이터이다.

에릭 칼의 아이디어 샘

미국 의회 도서관 강연문

에릭 칼은 1990년 세계 어린이책의 날을 기념하기 위해 의회 도서관 소속 어린이 문학 센터에서 열린 사서와 교육자 모임의 강연 초청을 받았다.

이 행사는 어린이책을 매개로 세계 정세를 더욱 잘 이해하고자, 국제청소년도서위원회(IBBY)와 의회 도서관 소속 어린이 문학 센터가 함께 매년 개최하며, 에즈라 잭 키츠Ezra Jack Keats가 어린이 책 예술 분야의 독창성을 북돋기 위해 설립한 에즈라 잭 키츠 재단이 후원한다.

신사 숙녀 여러분과 친구분들께.

작가로서 즐거운 일 중 하나는 아이들, 선생님들, 부모님들로부터 편지를 받는 것입니다. 평범한 편지들도 있고, 재미있는 것들도 있고, 어른스러운 것들도 있고, 감동적인 것들도 있지만, 사랑스러운 것들이 대부분입니다. 여러분과 나누고 싶은 편지들이 여기 있습니다.

상당히 많은 교실에서 《아주아주 배고픈 애벌레》를 변주하여 편지로 보내 줍니다. 그중에서 저는 특히 이 편지를 좋아합니다.

엄마 품에서 자란 새끼 고양이가
월요일에 쥐 한 마리를 먹었어요.
화요일에 막대 사탕 두 개를 먹었어요.
수요일에 달걀 세 개를 먹었어요.
목요일에 귀뚜라미 한 마리, 레몬 한 개, 그리고
사과 한 개를 먹었어요.
금요일에 새끼 고양이는 배가 불렀어요.
화장실에 갔더니 기분이 훨씬 좋아졌어요. 끝.

다른 내용의 편지들도 있습니다.

엘레나: 아저씨는 왜 동물들을 사람처럼 표현해서 책을 만들어요? 아이들에 대해 쓰는 게 낫지 않나요?

브래드: 저는 여덟 살이에요. 우리 아빠는 쉰네 살이에요. 우리 엄마는 스물여덟 살이에요. 아저씨 부인은 몇 살이에요?

데이비드: 하나님이 아저씨를 만들어서 기뻐요. 그렇게 하지 않았다면, 세상에서 가장 유명한 작가도 없었을 거예요.

매튜: 아저씨의 책은 작은 시 같아요.

제시: 전 아저씨가 색깔로 느낌을 표현하는 방법이 좋아요.

리지: 아저씨한테도 경호원이 있어요?

크리스: 우리는 아저씨가 책을 많이 쓴 걸 알고 있어요. 우리가 태어나기 전부터 말이에요. 그 책들은 오래된 건데도 아직도 좋아요.

마릴린: 저는 3학년이에요. 우리 선생님이 그러시는데, 모든 작가는 자기 작품을 편집하고 수정한대요. 도저히 믿을 수 없어서, 그 말이 맞나 확인하려고 이 편지를 쓰는 거예요.

텍사스의 어느 교사: 우리는 선생님의 책을 모두 찾아 읽었습니다. 우리 사서 선생님이 저한테 "학생들을 칼처럼 되게 한다."고 나무라더군요.

토니: 아저씨는 아저씨 책에 직접 색칠하세요, 아니면 다른 예술가한테 시키세요?

폴: 제가 아저씨 책들을 좋아하는 이유는 하나예요. 그 책들은 특별하니까요.

가브리엘: 아저씨는 부인이 있어요? 부인은 몇 살이에요? 아저씨는 여자 친구가 있어요?

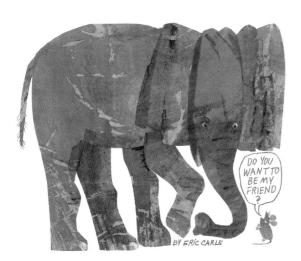

《나랑 친구 할래? Do You Want to Be My Friend?》 1971

레베카: 아저씨는 직업이 있나요?

아담: 저는 《나랑 친구 할래?》를 좋아해요. 쥐가 어느 동물에게 자기 친구가 되어 달라고 부탁하는 장면이 특히 좋아요. 어렸을 때 저도 친구가 하나도 없었거든요.

산드라: 아저씨는 그림으로 글을 잘 써요.

그러나 가장 자주 듣는 질문은 "아이디어를 어디에서 얻나요?"입니다. 사실 최근에도 한 아이가 "아이디어를 어디에서 얻나요?"라고 물었지요. 그런데 다른 사람들과 달리 이 편지를 쓴 아이는 제게 답까지 주었습니다. 바로 이것이지요. "어떤 아이디어들은 밖에서 얻고, 어떤 아이디어들은 자기 안에서 얻어요."

이 '밖과 안'이란 무엇일까요? 이 힘든 질문에 대한 답을 찾는 과정을 이 주제에서 저 주제로 건너뛰며 전하더라도 양해 바랍니다.

빌럼 데 쿠닝Willem de Kooning은 걸출한 표현주의 화가로, 비평가들은 그의 작품에서 깊은 의미를 찾아왔지요. 그는 자신의 작품에 대해 대수롭지 않게 말합니다. "처음에 캔버스 위쪽 구석에 빨간색을 슬쩍 칠해 봤더니 괜찮더군요. 그래서 다음에는 그 위에 초록색을 입혔더니 별로 좋아 보이지 않았어요. 그래서 캔버스 중앙에 파란색을 칠해 봤더니, 다시 괜찮아지더군요."

자, 이제 그럼 저도 붓으로 색을 칠해 보겠습니다. 여기에 빨간색을 슬쩍, 저기에 초록색을 쓰윽. 결국에는 이렇게 붓질한 색들이 어우러져 그림을 만들게 됩니다. 그러나 완성된 그림조차도 해석의 여지는 남아 있습니다.

강연 기회를 에즈라 잭 키츠 재단에서 주셨으니, 에즈라

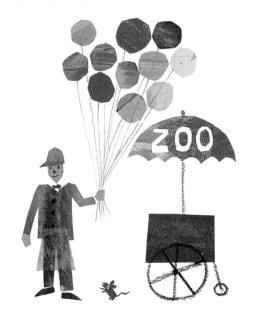

《1, 2, 3 동물원으로》 1968

이야기부터 해 보지요. 저는 오랫동안 광고계에서 아트 디렉터로 일하다가, 30대 중반에 매디슨 애비뉴(광고 회사가 많이 자리잡은 거리)가 내게 맞지 않는다고 생각했습니다. 그래서 프리랜서 일러스트레이터와 그래픽 디자이너를 하기 위해 회사를 그만두었습니다.
저는 포트폴리오를 들고 낮에는 광고 회사, 스튜디오, TV 방송국, 출판사 등을 돌고, 밤에는 의뢰받은 일을 했지요.

제가 《갈색 곰아, 갈색 곰아, 무얼 바라보니?》의 그림 작업을 끝내고, 혼자 《1, 2, 3 동물원으로》의 작업을 시작할 무렵, 친구가 제게 칼데콧 상을 수상한 에즈라 잭 키츠를 소개하고 싶다고 말했습니다.

"누구라고? 뭘 받았다고?" 제가 물었지요. 그때 저는 어린이책 분야에서는 햇병아리였으니까요. 우리 셋이 만났을 때 저는 에즈라의 부드러움과, 신사다움, 그리고 솔직함에 매우 놀랐습니다. 저는 일을 이제 막 시작해서 누가 봐도 불안정해 보였으니까요. 《갈색 곰아, 갈색 곰아,

무얼 바라보니?》와 《1, 2, 3 동물원으로》 작업은 재미있고 만족스러웠지만, 이런 분야의 일로 생계를 꾸릴 수 있을지 그에게 고민을 털어놓았습니다.

"그럼요." 에즈라가 저를 안심시켰어요. "그림책을 만들면서도 먹고살 수 있어요." 그러더니 제게 작업실과 책들과, 팬레터들을 보여 주고, 마블링 기법으로 종이를 만드는 방법도 보여 주었습니다.

그는 저에게 계약, 인세, 선인세에 대해서도 말해 주었습니다. 그러나 우리는 아이디어를 어디서 얻는가?에 대해서는 한마디도 하지 않았어요.

그러나 에즈라는 저에게 있어서 방금 전 캔버스에 칠한 '반짝이는 색'이었고, 이제 저는 에즈라가 자신의 재단 덕분에 제가 여기 서 있는 것을 보면 분명 기뻐하리라고 확신합니다.

그런데 한 가지 알아 둘 게 있어요. 반짝이는 색 말고 '별로 좋아보이지 않는 색들'도 캔버스를 채우는 일부라는 것이지요.

저는 뉴욕주 시러큐스에서 독일 이민자 부모 아래 태어났습니다. 그곳의 학교가 생각납니다. 커다란 종이들, 굵은 붓들, 알록달록한 물감들로 가득 찬 커다란 방. 학교에 다니던 시절 행복한 어린아이였던 것도 기억하지요.

제가 여섯 살 때 부모님과 저는 독일로 돌아갔고, 그곳에서 17년을 살게 되었습니다. 그리고 그곳에서 다시 학교에 갔지요. 좁은 창문들이 있는 어두운 방을 기억합니다. 그리고 제게 유서 깊은 전통, 즉 가늘고 무자비한 대나무 회초리로 체벌했던 잔인한 선생님을 기억합니다. 제가 잊지 못하는 벌. 제가 예술 대학에 갈 때까지 10년 동안 배움에

대한 열정을 멈추게 한 벌. 그 고통스럽고 굴욕적인 벌을 받고, 저는 부모님에게 물었습니다. "우리는 언제 다시 집(시러큐스에 있는 집)에 가요?" 그러나 우리가 돌아가지 않을 거라는 게 분명해지자, 저는 다리 건설자가 되겠다고 마음먹었지요. 독일에서 미국까지 가는 다리를 세워서, 사랑하는 할머니의 손을 잡고 넓은 바다를 건너겠다고 말입니다.

저는 선생님을 용서하자고, 그가 내린 벌의 상처를 마음에 계속 담아 두지 말자고 다짐하려 애썼습니다. 그러나 지금도 자꾸만 그 신체적, 정신적 충격을 작고 순수한 여섯 살짜리 아이의 눈으로 바라보게 됩니다.

화가, 음악가, 작가는 주로 자신을 위해 창작합니다. 무엇보다도 제 책들과 제 아이디어들은 저 자신을 만족시키려는 것이지요. 발랄한 저의 애벌레들, 무당벌레들, 수탉들, 거미들은 그토록 오래전에 잘못 칠해진 그 색들 위에 덧칠하거나 심지어 그 색들을 긁어내기 위해 만든 것이었을까요? 저는 지금도 햇빛이 넘쳐나는 교실과 굵은 붓들을 간절히 다시 만들어 보려는 것일까요? 저는 아직도 제 어머니를 오시라고 해서 아들이

《나비와 함께 있는 자화상》 1988

그림을 무척 좋아한다고, 재능을 북돋아 주십사고 하신 시러큐스의 그 선생님을 찾고 있는 것일까요?

시러큐스의 선생님과 독일의 선생님 두 분 다 캔버스에 칠한 색들입니다. 이렇게 볼 때, 아이디어란 분류하고, 재평가하고, 변신시키고, 어린 시절과 순수함으로 이어지는 다리를 만들려고 하다가 불쑥 나타나는 것 같군요.

몇 년 후, 빌 마틴 주니어가《갈색 곰아, 갈색 곰아, 무얼 바라보니?》에 그림을 그려 달라고 했을 때, 저는 크고 화려한 색으로 그 책의 동물들을 그리면서 행복했던 나날들을 떠올렸습니다. 빌 마틴 주니어를 생각하며 색을 한 번 쓰윽.

어느 날 저는 종이 몇 장에 구멍을 뚫고 있다가 책 벌레를 떠올렸습니다. 그러나 책 벌레는 아이디어로 구체화되지 않았습니다. 그래서 저는 책 벌레를 초록색 벌레로 바꾸어 보았지요. 앤 베네듀스에게 배고픈 초록색 벌레를 보여 주었더니, 그녀는 내 발상은 마음에 들어했지만, 벌레는 좋아하지 않았습니다. "이건 어떨까요?" "저건 어떨까요?" 우리는 의견을 주고받았지요. "애벌레는 어떨까요?" 앤이 물었어요. "나비는 어떨까요?" 제가 받아쳤고요. 그리고 《아주아주 배고픈 애벌레》가 완성되었답니다!

앤과 저의 이런 의견 교환은 우리의 관계를 상징했습니다. 어느 한쪽이 다른 쪽에게 강요한 적이 없었지요. 확신은 깊었고요. 힘겨루기나 자존심 싸움은 전혀 없었습니다.

많은 작가들이 반은 우스개삼아, 반은 힘들어하며, 편집자 또는 출판사에서 거절당한 얘기를 합니다. 저는 앤에게서 공식적으로 거절당한 적이 한 번도 없습니다. 제 아이디어들이 모두 다 뛰어나게 독창적이진 않았지만, 의견을 주고받다가 어떤 아이디어들은 다시는 언급되지

않기도 했지요. 이렇게 아이디어를 주고받다 보면,
절충안이 나오거나 원만하게 조정되기도 합니다. 어쨌든
우리는 절대 그 덫에 빠지지 않았습니다. 우리는 그저
서로를 더 단단하게 해 주었습니다. 아이디어가 무르익어
책으로 완성되는 데 삼 년이 걸린다 해도 상관없었지요.
봄이나 가을 출간 목록의 마감일을 맞추기 위해 서두른
적은 한 번도 없었던 것 같습니다.

이제 저는 앤이 그런 하찮고 평범한 문제들로부터 자신의
작가들을 보호할 줄 아는, 그런 남달리 특별한 재능이
있다는 것을 알고 있습니다. 앤을 생각하며 색을 크게 한 번.

앤이 필로멜 출판사를 떠나고 패트리샤 가우치Patricia
Gauch가 일을 넘겨받자, 저는 당연히 걱정스러웠지요.
이 낯선 편집자와 잘 해 나갈 수 있을까? 물론 저는 팻을
받아들였고 자신감을 가지고 함께 일하는 법을 배웠습니다.

팻은 자신의 아이디어로 만든 《동물들 동물들》을 통해 제게
일러스트레이터로서 모든 가능성을 활짝 펼칠 수 있게 해
주었습니다. 고마워요, 팻.

20년 전에, 제 책 《팬케이크, 팬케이크! Pancake Pancake!》는

발간되고 겨우 일이 년 만에 절판되었지요. 저와 일한
출판사 중 한 곳이 최근에 이 책을 재발간하고 싶어
했습니다. 손상되거나 잃어버린 원화들이 일부 있었고, 그
사이에 복제법의 수준이 매우 높아졌다는 것을 알고, 저는
그림을 다시 그리기로 결정했습니다.

그림을 다시 그리면서 저는 한발 물러나, 아이디어가
어떻게 생겨나서 책으로 만들어지는지 관찰할 수
있었습니다. 이 과정을 여러분께 들려드리지요. 《팬케이크,
팬케이크!》에 대한 아이디어의 샘은 '밖'에 있습니다.

첫 번째 샘에 대해 말씀드리기 전에, 가끔 저는 한쪽
다리는 중세 시대에, 한쪽 다리는 핵 시대에 걸친 채 살고
있는 느낌이라고 밝히고 싶습니다. 바로 그 때문에 저는
브루겔Brueghel과 클레Klee를 사랑합니다. 튼튼한 농부들의
화가, 초가지붕과 시골 생활의 화가 브루겔, 우리 시대의
예언자 클레.

그러나 《팬케이크, 팬케이크!》는 제게 '옛날, 그 옛날'로
가는 여행의 시작이 아니었습니다. 그것은 제 어린 시절의
경험에서 나온 것입니다.

첫 번째 샘에 대해 이야기해 보겠습니다. 저는 여름 방학을
독일 남부의 작은 마을에서 보내곤 했습니다. 현대적인
편의 시설은 전혀 없는, 중세 시대에서 불쑥 튀어나온
듯한 곳이었지요. 농부 열두어 명과 그 가족들, 집들,
헛간들, 마구간들, 그리고 밭으로 둘러싸인 이 마을은 너무
가난하여 성당조차 없었지만 농부들은 함께 우유 공장을
짓고 치즈 기술자를 고용했습니다.

이른 아침이나 해가 질 무렵 농부나 그의 아내, 또는
아이들은 미지근한 우유통을 우유 공장으로 날랐습니다.
유일하게 현대적인 분위기를 만들어 내는 것은 매주

《팬케이크, 팬케이크! Pancake Pancake!》 1970

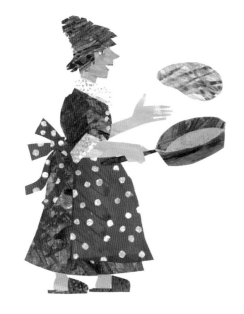

커다란 트럭이 먼지구름을 일으키며 나타나는 것이었지요. 운전사는 치즈 기술자에게 돈을 내고, 커다랗고 둥근 스위스 치즈들을 가득 싣고 떠났습니다. 이때마다 아이들은 신이 나서 들썩거렸지요.

저는 할머니의 친구였던 60세 가량의 미혼 여자분과 그분의 아버지인 아주아주 늙은 90대 홀아비와 함께 지냈지요. 끔찍할 정도로 요란하게 코를 고는 이 파파 할아버지와 함께 거대한 침대에서 잠을 잤고요. 그분이 한밤중에 일어나 요강으로 가서 쫄쫄쫄 시끄럽게 오줌 누던 소리가 아직도 제 귀에 울립니다.

이 노인이 제 존재를 제대로 알고 있었는지는 모르겠지만, 저는 이 무뚝뚝한 중세의 옛 흔적을 좋아했습니다. 그는 해가 뜨기 전에 일어나 어깨에 낫을 휙 걸치고, 허리춤에 숫돌을 꽂고, 이웃 마을로 걸어가 낫을 성당 벽에 기대어 놓고, 안으로 들어가 기도를 했지요. 그런 다음 그는 두 마을 사이에 있는 조그마한 자기 밭으로 가서 소 두 마리를 먹일 풀을 베어 자루에 꾹꾹 넣었어요. 이 집에는 소 두 마리, 돼지 한두 마리, 닭 몇 마리, 꿀벌통 몇 개가 있었습니다.

그동안 그의 딸은 야생 블루베리를 따러 숲으로 갔지요.

그녀는 그것을 씻어 바구니에 곱게 담았습니다. 그리고 나서 털털거리는 자전거로 한 시간을 달려, 도시의 고객에게 배달하고 몇 페니히를 받았습니다. 집에 돌아와서는 부엌에 있는 우물에서 물을 퍼 올려, 진한 커피(덖은 보리로 만든 커피)를 만들고 따뜻한 우유, 검은 빵, 직접 만든 구스베리 잼과 함께 내었습니다. 우리가 식사를 하기 전에 그녀는 작은 성수 그릇에 손가락을 넣은 뒤 우리 모두를 축복했습니다. 그녀가 아버지에게 3인칭으로 말한 게 생각납니다. 예를 들면 "아버지는 그분의 우유를 지금 드시겠어요?"라고 했지요. 제게는 매우 이상하게 들렸어요.

저는 교회에 다니지 않는 개신교 집안에서 자랐습니다. 이곳에서 저는 처음으로 넉넉하고 그윽한 신앙을 경험했습니다. 마음이 내키지 않으면 함께 성당에 안 가도 된다고 하더군요. 그러나 저는 두터운 벽으로 둘러싸인 오래된 성회, 아치형의 천장까지 울려 퍼지는 라틴어 소리, 사제와 복사들이 입은 화려한 장식 예복, 신자들 사이로 퍼져 나가는 몽롱한 향 내음, 파란색과 분홍색과 갈색을 띠고 있는, 금칠 목에 돋을새김된… 우리를 자비롭게 굽어보는 성인들을 사랑했습니다.

옆집에는 소를 30마리쯤 치는 부유한 농부가 살고 있었습니다. 그는 저녁마다 그 소들을 외양간에서 내 보내 들판에서 풀을 뜯어 먹게 했습니다. 농부의 자녀 중 하나이자 내 또래인 열 살이나 열한 살쯤 된 아름다운 소녀는 소들이 근처 밭을 짓밟지 못하게 지키곤 했습니다. 저도 이 카우걸과 함께 카우보이 노릇을 하면서 묘한 행복감을 느꼈지요. 이듬해 다시 그 마을을 찾았을 때에도 저는 그 소녀와 소 떼를 함께 지키고 싶었지만, 저를 맡아 주던 가족들이 허락하지 않았습니다. 저는 개신교였고 그 소녀는 가톨릭 신자였던 거지요. 어떻게 신앙이란 그토록 감동적인 동시에 잔인할 수 있었을까요?

두 번째 샘 역시 어린 시절의 것이지만, 좀 더 '현대'적인 경험에서 나옵니다. 전쟁 중이라 아버지가 안 계시고, 어머니가 공장에서 일할 때였습니다. 어머니는 "학교 다녀오면 네가 팬케이크를 만들어 먹으렴." 하고 말씀하시곤 했어요. 어머니는 팬케이크 만드는 법을 제게 가르쳐 주셨지요. "달걀과 우유와 버터를 가져와서⋯."

이 두 가지 샘에서 《팬케이크, 팬케이크!》 책의 구성이 잡혔습니다. 다만 제 책에는 노인, 성당, 그리고 사랑스러운 카우걸은 아예 안 나옵니다.(아마 이것들은 다른 두세 가지 이야기에 나올 겁니다.) 이렇게 방학을 보내며 저는 팬케이크가 모든 재료가 미리 섞인 채 가게 선반 위에 올려져 있는 게 아님을 알게 되었습니다. 그리고 무엇보다도 지나간 시대의 정취와 본질을 제가 직접 포착할 수 있었음을 감사하게 생각합니다. 그러므로 우리가 밖에서 얻은 경험은 자기 안의 감정으로 단련된다고 할 수 있지요.

많은 종교에서 천국과 같은 행복한 사후 세계나 지옥불과 유황에 대해 이야기합니다. 저는 천국과 지옥의 개념이란 어린 시절의 기억이나 어쩌면 태아 때의 경험에서 비롯된 게 아닐까 싶습니다. 저는 아주 어린 시절의 경험은 대개 긍정적이라고 생각합니다. 어머니의 사랑, 보호받는 느낌과 따스한 느낌 같은 거라고 말입니다.

세고비아는 어렸을 때 할아버지가 자신을 무릎에 앉히고 상상으로 기타를 연주하곤 했다고 말합니다. 너무 가난해서 진짜 기타가 없었기 때문이지요. 안드레 세고비아는 그 시절을 겪으며 우리가 아는 음악 천재가 되었습니다.

헨리 무어는 어렸을 때 관절염이 있던 어머니의 등에 치료제를 발라 주곤 했습니다. 이때가 바로 헨리 무어가 아름다운 조각들을 시작한 때였습니다.
샌닥은 무릎에 꼬마 모리스를 앉히고, 창 가리개를

여닫으며 바깥 풍경을 보여 주던 할머니에 대해 이야기합니다. 그림책 작가이자 무대 디자이너로 일했던 그에게 어린 시절의 기억에 있는 창 가리개들은 무대의 커튼이 되었습니다.

베토벤의 아버지는 술에 취해 집에 돌아와 어린 루드비히의 귀에 주먹질을 하며 소리질렀습니다. "왜 네 놈은 모차르트처럼 연주하지 않는 거야?" 그러나 루드비히에게도 애정을 주는 할아버지가 있었지요. 그래서 베토벤의 음악은 도전적인 동시에 감미롭게 느껴집니다.

수없이 많이 붓질한 색들이 작은 아이를 만들어 냅니다. 그리고 이 중에서 더 뚜렷하게 나타나는 색들이 있기 마련이지요.

가게 점원이었던 제 아버지는 지루한 일을 마친 주말이면 저를 데리고 숲과 들판을 오래오래 돌아다니곤 했습니다. 아버지는 돌을 들추어서 그 밑에서 볼볼거리고 기어 다니는 작은 생명체들을 보여 주곤 했지요. 또한 짝짓기 비행을 마친 여왕개미는 새로운 군체를 만든 뒤 날개를 쓸 일이 없어 자신의 날개를 떼어 버린다는 이야기도 해 주었습니다. 송어는 늘 물을 거슬러 헤엄친다는 얘기도 해 주었어요. 또한 몸을 굽혀 부엉이가 떨어뜨린 잔뼈와 털이

《작은 조각과 형제들 Chip Has Many Brothers》 1983

뭉쳐진 작은 공(펠릿)을 제게 보여 주곤 했습니다.

아버지는 도마뱀은 따스한 햇볕을 받으면 재빨라지니, 아직
축 늘어져 있는 서늘한 아침에 잡는 것이 쉽다고 가르쳐
주었습니다. 또 우리는 다친 새의 날개를 함께 고쳐주곤
했지요.

도롱뇽이나 무당벌레를 집에 데려왔다 해도, 그건
아주 잠깐이었습니다. 우리는 그 작은 친구들을 원래
있던 곳에 금방 풀어주곤 했습니다. 아버지는 여우,
오소리, 토끼가 파 놓은 굴을 알고 있었어요. 또한
왜 로마거리(뢰머슈트라쎄Römerstrasse)에 그 이름이
붙었는지도 알려 주었지요. 우리 지역은 수백 년 전에 로마
군단에게 점령당했는데 지금의 포장도로 아래에는 이
도로의 초기 건설자들이 남긴 흔적이 남아 있었습니다.

제가 열 살 때, 제2차세계대전이 일어나자, 아버지는 유럽
전역을 휩쓴 그 전쟁의 이름 모를 군인이 되었습니다.
그리고 그가 러시아 포로수용소의 이름 모를 생존자가 되어
몸무게 36kg로 돌아왔을 때, 저는 열여덟 살이었습니다.
떨어져 있는 내내 아버지를 그리워했지만, 막상 아버지가
돌아왔을 때 저는 숲과 들판에는 별 관심이 없는 미술을
전공하는 학생이었지요.

《꽃과 호랑이 Flora and Tiger》 1997

《뒤죽박죽 카멜레온》 1975

그 시절의 색 안에는 아버지의 것도, 제 것도 있습니다. 그
색들이 어우러져, 어렸을 때 예술가를 꿈꾸었지만 할아버지
때문에 꿈을 접어야만 했던 아버지를 기립니다.

헤어 크라우스 선생님은 고등학교에서 미술을
가르쳤습니다. 젊었을 때 그는 사회주의 청년 단체에
속했고, 독일 표현주의 운동을 신봉했습니다. 히틀러가
집권하자, 사회주의자들과 표현주의는 곧 눈 밖에
났습니다. 많은 사회주의자들이 다하우 수용소로
끌려갔습니다. 표현주의자들은 '퇴폐 예술가'라고
낙인찍혔고, 그림 그리는 것이 금지되었습니다. 그들의
그림을 보는 것조차 금지되었지요.

어찌된 일인지 헤어 크라우스 선생님은 미술 교사 자리에
그대로 있었습니다. 그러나 어린 시절의 '죄들' 때문에
승진은 먼 얘기였고, 주목받을 일은 하지 말라는 경고를
받았습니다. 그는 타협안을 받아들인 것 같았습니다. 저는
지금도 미술실 교단에 서 있던 헤어 크라우스 선생님이
생각납니다. 그는 줄담배를 피웠고 그가 입고 있던 트위드
양복 여기저기 재가 묻어 있었어요. 담뱃진으로 물든
손으로 지난주 과제를 들고 그는 이렇게 말하곤 했어요.
"한스 슈미트! 구성 좋고, 색상 좋고, 나무도 잘 그렸지만,
칼이 대신 그려 줬군. 한스 슈미트, F."

미술 숙제 검사는 그런 식으로 진행되곤 했습니다. 저는 나름대로 우리 반 아이들 각자의 개성을 살리려고 노력해 보았지만, 헤어 크라우스 선생님은 어김없이 나의 범죄 행위를 들추어 냈답니다!

제가 학교를 싫어 했다고 했었지요? 저는 수학과 라틴어를 매우 싫어 했어요. 그리고 저는 열등생이었어요. 그런데 한스 슈미트는 수학과 라틴어를 잘했지요. 그래서 우리는 각자의 재능을 교환한 것뿐입니다.

반 친구였던 파울 아버지의 정육점에서 브라트부르스트(소시지) 한 개에 재능을 팔았던 것을 밝히려니 여전히 부끄럽군요. 작년에 저는 친구인 파울 카츠 박사와 수십 년 만에 만났는데, 그때도 우리는 브라트부르스트와 미술 숙제를 맞바꾼 일로 낄낄거렸습니다.

어느 날, 헤어 크라우스 선생님이 제게 집으로 오라고 했습니다. 그곳에서 그는 '퇴폐 예술가들'이 그린 '금지된 예술'의 복제품들을 보여 주었어요.

그가 말했어요. "니는 네 드로잉과 회화를 좋아해. 나는 네 그림의 거친 면과 뛰어난 스케치를 좋아해. 그러나 나는 사실주의와 자연주의를 가르치고, 조잡한 그림들을 그리게 북돋지 말라는 지시를 받았어. 이 그림들을 보렴. 이것들의 거칠고 뛰어난 스케치를 살펴봐."

그러고는 그 복제품들을 잘 싸서 치우고, 남들에게 이것을 본 얘기를 하지 말라고 했지요. 저를 그토록 신뢰하고, 표현주의자들의 아름다움에 눈뜨게 해 주었으니, 헤어 크라우스 선생님을 위해서 캔버스에 색을 두 번 쓰윽 쓱 입힙니다.

《갈색 곰아, 갈색 곰아, 무얼 바라보니?》 1967

제 책의 대부분은 콜라주로 되어 있습니다. 콜라주는 새로울 게 전혀 없어요. 제가 콜라주를 발명한 게 아닙니다. 피카소와, 어린이집 아이들과, 그사이에 있는 많은 다른 이들도 콜라주를 했지요.

나의 첫 그림책인 《갈색 곰아, 갈색 곰아, 무얼 바라보니?》에서 저는 시중에서 편하게 구할 수 있는 한 40여 가지쯤 색조가 있는 박엽지를 썼습니다. 그 책을 만든 뒤, 저는 이 색조에 질감과 색을 좀 더 많이 입혀 보기로 했어요. 그래서 이 색지들에 온갖 종류의 물감을 칠하고, 이리저리 끼얹고, 흩뿌리기 시작했습니다.

그러다가 시중에서 판매되는 이런 색지들이 햇볕에 바래는 것을 발견했어요. 저는 그때부터 흰색 무지 박엽지에 색을 칠하기 시작했어요. '내가 만든' 이 박엽지들이 제 팔레트가 되지요.

그 어느 때보다도 더욱 풍부하고 더욱 다채로운 색들을 만드는 데 집착한다는 것을 저는 느릿느릿 깨닫고 있습니다. 1학년 때 나를 비추던 어둠과 회색빛들을 완전히 없애기 위해, 그 시절에 본 크고 알록달록한 종이들을 다시 만들려고 지금도 애쓰고 있나 싶습니다.

'그림책 만드는 방법'에 대한 레시피가 있다면 다음과 같겠지요. 32페이지(그림책은 대개 32페이지입니다.)를

준비합니다. 이 한도 안에 이야기를 넣습니다. 이렇게
제한하는 것은 기술적 특성 때문입니다. 여러분의 창조적
가능성은 끝이 없습니다. 그러니 시작과 중간과 마지막을
설정하면 도움이 됩니다.

다음은 내 책들 중 일부에서 가져온 몇 가지 기본 구성
요소입니다.《아주아주 배고픈 애벌레》에서 저는 구멍으로
시작했지요. 우연히, 즐겁게 말이에요. 자, 구멍들을
만들었습니다. 그러면 이제 애벌레를 만들 차례지요.

《아주아주 바쁜 거미》에서는 거미를 만들었습니다. 이제
필요한 것은 도드라진 거미줄뿐이지요.

《심술궂은 무당벌레》에서 저는 크기의 개념을 다루고
싶었습니다. 이제 내게 필요한 건 흥미로운 이야기지요.

이러한 기본 재료에 더해야 할 것들이 있습니다. 크든 작든
동물에 대한 사랑입니다.

자연에 대한 감사

《심술궂은 무당벌레》 1977

아버지의 사랑과 생태 지식을 전해 주는 그의 감각

헤어 크라우스 선생님에게서 배운 것

대나무 회초리를 휘두른 선생님을 잊기(다시 생각해 보니,
그 부정적인 영향을 상쇄하고 수정하고 변형시키는 게
낫겠지요.)

즐기고, 가르치고, 도전하기

좋아하는 것들과 싫어 하는 것들, 세계관, 자신의 감정들을
넣기

그리고 부드럽게 자극해 주는 편집자도 있어야 합니다.

그다음에는 음악가처럼 형식을 결정합니다. 교향곡으로
할까, 실내악이 어울릴까, 아니면 솔로? 음악이란 높낮이와
흐름이 있어야 하고, 크레센도로 끝나거나 마음이 당기면
바이올린의 가장 부드러운 활로 마무리지어야 합니다. 그런
다음 메아리를 기대합니다. 비유들이 뒤죽박죽인 점을
용서하세요. 색칠과 음식은 물론, 음악까지 섞어 버렸군요.
아무려면 어떻습니까?

아마 제 이모부(에릭 칼은 이모할아버지를 이모부라고 불렀다.)인
아우구스트가 우리 질문에 대한 답을 아셨나 봅니다.
아우구스트 이모부는 일요화가였습니다. 일요화가란
대개 주중에는 우체국 직원, 보험 대리인 또는 은행원으로
일하고 일요일에만 그림을 그리는 화가들이지요.
아우구스트 이모부는 일요일에만 그림을 그렸지만 주중에
출근하는 직장이 없었습니다. 왜냐하면 월요일에 이모가
그분의 그림을 팔면, 그다음에는 두 분이 먹고 마시며-주로
마시는 쪽-호화롭게 지내셨거든요. 그러다가 금요일이
되면 술이 깨었고, 토요일에 아우구스트 이모부는 다시

아이들이 좋아하는 동물 이름을 말하자 그것들을 섞어서 동물을 그리고 있다. 여기서 《뒤죽박죽 카멜레온》에 대한 아이디어가 탄생했다.

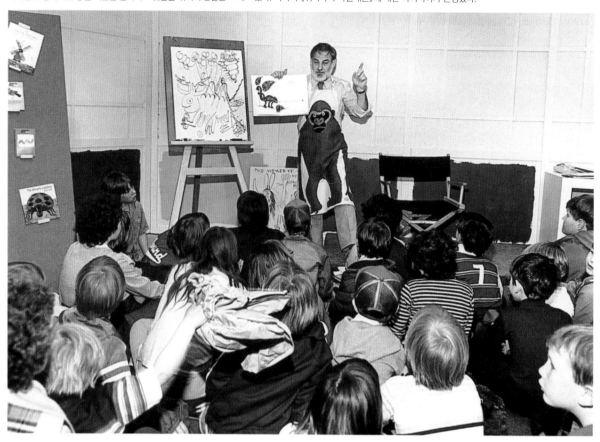

그림을 그리려고 물감과 붓과 캔버스를 챙겼습니다.

아우구스트 이모부는 뛰어난 이야기꾼이기도 했지요.
가끔 주말에(제게는 행복한 주말에) 아우구스트 이모부와
이모가 저를 초대하곤 했습니다. 그 도시에서 가장 해묵은
건물 중 하나인 그들의 집에 도착한 저는 그의 스튜디오에
살그머니 들어가 때를 기다리다가 이렇게 말하곤 했지요.
"아우구스트 이모부, 이야기 좀 해 주세요." 이모부는
안경 너머로 이렇게 말하곤 했어요. "먼저 네가 내 생각
기계를 작동시켜 줘야지." 그러면 저는 익숙한 솜씨로 그의
관자놀이 근처에서 상상의 태엽을 감기 시작했어요. 잠시
후 윙윙거리는 소리를 낸 뒤, 그는 외쳤습니다. "멈춰! 네게
들려줄 이야기가 있어!"

저는 이야기가 어디서 나오는지에 대한 아우구스트
이모부의 대답을 좋아합니다. 이야기는 우리의 생각

기계에서 나옵니다. 우리는 그저 태엽만 감으면 됩니다.
일요화가였던 아우구스트 이모부를 생각하며 쓱 색을
한 번.

이제 시간이 다 되었군요. 제가 칠한 색들과 아이디어를
어디에서 얻는지에 대해 설명드리려 했으나 잘 해내지
못한 것 같습니다. 그림 대신 가볍게 스케치만 한 것
같군요. 그러나 제 스케치가 마음에 드셨으면 좋겠습니다.
감사합니다.

《작업복을 입은 자화상 Self-Portrait in Smock》 1998

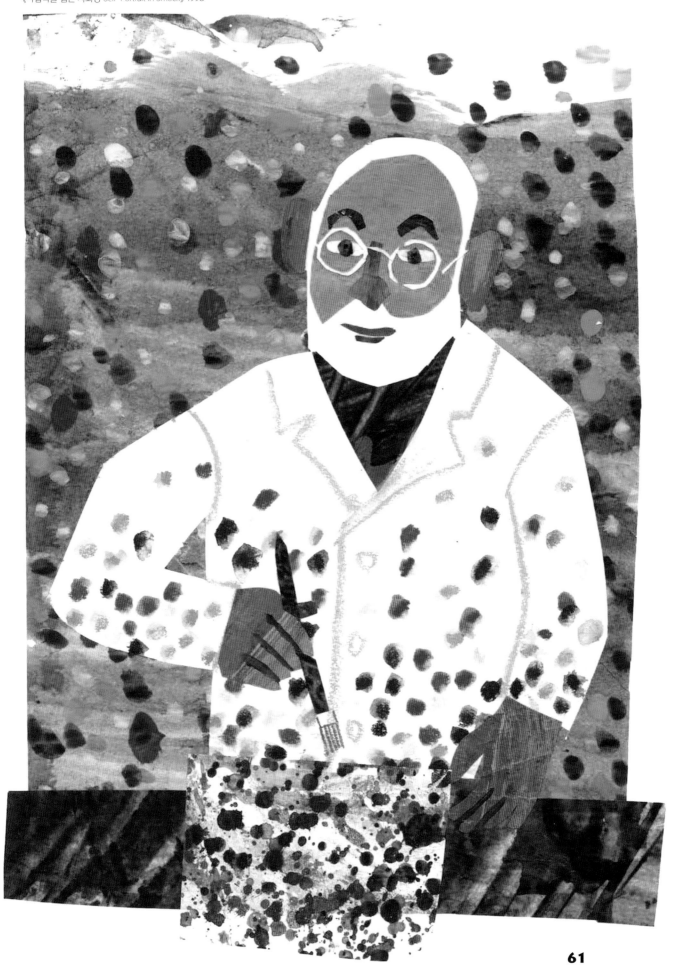

책을 넘어서
H. 니콜라스 B. 클라크

이제 막 발돋움하는 에릭 칼 그림책 예술
박물관의 관장직 인터뷰 건으로 2000년 8월에 내가
에릭 칼을 처음 만났을 때, 그는 자신의 작업실과 근처의
아파트를 구경시켜 주었다. 내가 처음 본 예술 작품 중
하나는 기모노 느낌으로 배열한 그가 만든 색지
두 장이었다. 바로 직전 일본 방문에서 영감을 받은
시리즈였다. 색지의 크기가 너무 커서 슬쩍 품에 넣을 수는
없었지만, 그 작품에 나는 감동했다. 또한 나는 고대 그리스
키클라데스 인물상들과 이집트 왕조 조각들에서부터 마크
로스코Mark Rothko와 프랭크 스텔라Frank Stella에 이르기까지
광범위한 미술사의 참고 자료들을 시사하는, 폭넓은
비그림책 예술도 보았다.

칼을 지배하는 예술적 관심사는 색이다. 그는 특히
인상파와 추상 표현주의에서 제2차세계대전 이후 발견한
색을 언급하며, 이 책의 앞부분에서는 자신이 더 풍부하고
더 많은 색을 만드는 데 집착한다고 말한다.[1] 칼은 또한
인간의 눈보다 훨씬 더 섬세하게 색을 감지하는 특정 몇몇
곤충들에 대해 질투했다. 그의 독립 예술을 위한 또 다른
원동력은 자유로운 실험이며, 이것은 그림책의 디자인이
까다로운 탓에 생길 수밖에 없는 제한에 중요한 해결책을
제시했다.

대공황과 제2차세계대전으로 인해 궁핍한 어린
시절을 보냈던 칼은 다른 쓰임새가 있을 것 같은
물건들을 버리려면 늘 마음이 편치 않다. 그는 그림책
일러스트레이션에 쓰고 남은 색지들을 색상표를 붙인
서랍에 다시 넣고, 버려진 붓과 요구르트 뚜껑과 같은
도구에서 예술적 잠재력을 발견한다. 그는 자신의 독립
예술 작품을 '예술 예술'로 부르는데, 내가 2012년 여름에
인터뷰를 하며, 이 표현은 제1차세계대전에 뒤이어 생겨난,
자발성과 우연에 의존한 허무주의 예술 운동인 '다다'라는
용어를 떠올린다고 하자, 그는 크게 고개를 끄덕였다.[2]
칼은 책 그림 작업을 하고 남은 자투리에서 영감을 받아
'우연과 하찮은 것들'이라는 개념을 받아들인다. 사실,
그의 작업실 서재에는 다다의 주요 지지자인 독일 예술가
쿠르트 슈비터스Kurt Schwitters에 대한 논문이 있다. 또한,
1950년대와 60년대의 주요 네오다다이스트인 재스퍼
존스Jasper Johns과 로버트 라우센버그Robert Duschenberg에
대한 출판물들도 있다.[3]

칼의 서재에 있는 책들은 폭넓은 그의 시각적 호기심을
드러내 준다. 특히나 가장 많이 보이는 두 예술가는 파블로
피카소와 파울 클레로, 관련 책이 각각 최소 6권이다.
분명한 것은, 이 두 예술가 모두 자신들은 순결함과
순수성을 쫓아 어린이처럼 그리기를 열망한다고 주장했고,

그 본질을 포착하기 위해 형태를 없애는데 몰두한다고 공언했다. 우연히도, 칼이 받은 그래픽 디자이너 교육과 광고 분야의 초기 경력은 이러한 목표들을 따르고 있다.

예술적 자유를 향한 칼의 초기 시도는 합판 조각을 재조합하고, 그 위에 그가 만든 종이들로 색칠한 1993년 작《퍼즐 Puzzle》이다. 색으로 가득한 이 조각 그림 맞추기는 쓰레기로 꽉 찬 커트 슈비터스Kurt Schwitters의 콜라주를 연상시키는 무작위성을 보여 준다. 어떤 재료도 칼의 손에서는 안전하지 않다. 그의《리본 Ribbon》 시리즈와 1998년 작품《리본 캔디 Ribbon Candy》는 채색한 아세테이트와 알루미늄 리본으로 구성된 3차원 구조로 되어 있다. 볼록하거나 오목한 요소들이 있는 이 작품들은 전통적으로 평평한 그림 표면에 도전하면서 프랭크 스텔라의 돌출된 벽 조각에 호응하는데, 그의 이러한 예술적 돌파구에 관한《작업 공간: 찰스 엘리엇 노턴 강의 Working Space: The Charles Eliot Norton Lectures》(1986)는 칼의 책장에 꽂혀 있다. 이와 대조적으로, 같은 해에 만들어진 칼이 엮어 짠 상자들은 엄격한 바우하우스 미학과 일치하는 기하학적 질서와 정확성을 보여 준다. 1998년, 그의 친한

《리본1 Ribbon I》1998

친구이자 유명한 유리 예술가 톰 패티Tom Patti와 협업한 데서 그의 자유분방한 실험을 또 한 번 볼 수 있다. 다양한 소재로 작업하려는 의지를 담아, 둘은 칼의 빛나는 색 감각과 패티의 기술적 기교를 함께 녹여 내려고 했다.《채색 유리 Painted Glass》시리즈는 칼의 종이와 패티의 유리의 화려한 결합을 보여 준다. 작품 중 하나에 실금이 가긴 했지만 붙어는 있었다. 칼은 이 우연한 결과에 기뻐했다. 그것이 자신을 또 하나의 뛰어난 다다 예술가, 마르셀 뒤샹Marcel Duchamp의 상징적인 작품《구혼자들에 의해 발가벗겨진 신부(큰 유리) Bride Stripped Bare by Her Bachelors, Even(The Large Glass)》(1915~1923, 필라델피아 미술관)와 연결시켰기 때문이다.

2001년은 세계적으로 엄청난 해였고, 칼에게도 마찬가지였다. 스프링필드 심포니 오케스트라는 그에게 그가 가장 좋아하는 음악 중 하나인 모차르트의 《마술피리》무대 콘서트의 세트와 의상을 맡겼다. 칼은 대형 작업을 할 수 있는 기회에 열정적으로 응답했는데. 제한된 예산에 맞추기 위해 뛰어난 독창성을 발휘해야만 했다. 무대 비용을 절약해야 했기 때문에 어쩔 수 없이 패널과 의상을 만들 천을 건축할 때 자재들을 덮어 놓는 재료인 타이벡으로 정했다. 그는 이 재료의 발색을 보고 놀라워했다. "타이벡 위에 칠해진 내 색들은 아름다웠다. 재료와 물감이 운 좋게 결합된 경우였다."4 (너비 1.8미터, 길이 1.8~6미터에 이르는 줄에 매단)거대한 세트를 만들기 위해 대걸레와 빗자루를 이용하며 칼은 완전히 새로운 차원으로 도약했다. 초연이 끝나고 찬사를 받으며 칼은 이것을 '최고의 업적'이라고 불렀다.

에릭 칼 그림책 예술 박물관도 이 프로젝트의 혜택을 받았다. 이것이 원동력이 되어 칼이 그레이트 홀에 265x5m 벽화 넉 점을 만들게 되었기 때문이다. 칼은 연관성을 피하지만, 바닥에 완전히 펼쳐지지 않은 타이벡 위에

추상-표현주의 예술가 폴락Pollock의 방식대로 작업을
하고 있었다. 채색한 그의 박엽지들을 이렇게 거대하게
반복하는 것은 비재현적 예술을 가르치는 중요한 순간이다.
방문객들은 그것들이 사랑하는 칼의 작품임을 알기 때문에,
적극적으로 받아들이며, 자신이 이해하는 바가 의미 있음을
깨닫게 된다.

칼의 예술적 모험심은 끝이 없다. 2011년, 그는 유머러스한
자화상 시리즈의 첫 작품 외에도 정면 조각상 여러 점을
빚었다. 지금까지 그가 해 온 콜라주 기법에서 문자
'N'과 'O'는 다이아몬드 형태 안에서 빚어진 고대 그리스
키클라데스 인물상들과의 유사성을 넌지시 드러내며,
또 다른 콜라주 한 쌍인《심장의 고동 소리Heart Throb》는
위풍당당한 정면 조각상인 이집트 왕조시대 조각을
떠올리게 한다. 같은 해 칼은 메트로폴리탄 미술관에서
열린, 탁자 위에 서로 붙여 놓은 정물들을 몇 가지 미묘한
색만으로 그린 그림으로 세계적인 찬사를 받는 조르지오
모란디Giorgio Morandi 주요 회고전에 다녀왔다. 이곳에
다녀온 뒤, 칼은 기억 속에서 모란디의 색채 배합을

완벽하게 포착해《모란디를 기리며 Homages to Morandi》를
몇 점 만들었다. 에릭 칼은 진심으로 그에 대한 존경심을
표현하려는 마음에서 이 작품들을 만들었다고 언급했다.[5]
칼은 또한 1974년에 사진과 리노컷을 섞어서《아서의 모든
것 All about Arthur》이라는 알파벳 책을 만들었다. 그의 새로운
주제는 모든 것이 반복되는 '길거리'였다. 그는 "주차장에서
며칠이라도 보낼 수 있을 겁니다."[6]라고 말했다. 그 결과,
그는 평범한 보행자라면 그냥 스쳐버릴 이미지들을 시각적
에세이로 만들어 냈다. 평범해 보이는 것들에 주목하고, 그
진가를 알아볼 수 있는 것이 참된 예술가이다.

나는 칼은 연작에 마음이 간다. 단위를 이루는 배수든,
주제의 변주든 말이다. 파울 클레를 칼이 깊이 존경하는
까닭은 클레가 천사들에 매혹을 느꼈기 때문이다. 클레는
여섯 살이란 이른 나이부터 천사들을 만들기 시작했고 평생
천사에 대해 예술적 관심을 가졌다고 한다. 칼은 클레의
천사들을 다룬 책 중 하나를 가지고 있고, 2011년 즈음에는
그 나름대로 천사에 대한 해석을 시작한 것 같다. 그는
작업실 세 곳에서 따로따로 천사들을 만들었다. 이제까지
그는 콜라주 작품을 만들 때마다 후대까지 남길 수 있도록
최고 품질의 보존 재료만을 사용했지만, 천사를 만들 때는
골판지, 뜨거운 접착제, 과자통 속지, 다 쓴 물감 튜브 등
누가 보아도 비영구적인 재료들을 쓴다. 겉보기에 그는
제작 과정 자체를 즐거워하며, 일부 작품들을 불과 몇 분
만에 '해치웠지만' 우리는 제임스 휘슬러가 자신의 그림이
몇 시간 만에 만들어졌다는 주장에 대해 반박했던 것을
기억해야 한다. 칼은 영원하지 않을 작품을 만들면서, 이
주제의 덧없는 본질을 인식하고 있을 것이다. 어쨌거나
그의 천사들은 칼이 가진 장난기의 전형이다.

에릭 칼은 처음부터 독립 예술 작품을 만들고 싶어 했지만
그 방향의 불확실성도 잘 알고 있었다. 자신이 선택한
분야에서 정점에 이르고 나서야 그는 오랫동안 눌러 온

《분홍 상자 두 개2 Boxes of Pinks》 1998

'예술 예술'에 대한 열망을 펼칠 수 있었다. 이 덕분에
우리는 참으로 풍요로워졌다.

1. 에릭 칼, "아이디어는 어디에서 나오는가?", 국회도서관, 1990,
 세계 어린이책의 날 기념 강연,《에릭 칼의 예술》(뉴욕: 필로멜, 1996) 52쪽에
 다시 실림.
2. 2012년 6월 22일 칼의 작업실에서《책들을 넘어서: 에릭 칼의 독립 예술》
 (암허스트 MA: 에릭 칼 그림책 예술 박물관, 2012년 9월 30일~2013년 2월 24일,
 워싱턴 주 타코마: 타코마 미술관, 2013년 4월 6~7월 7일. 전시 카탈로그
3. 니콜라스 [원문 그대로] 클라크, "에릭 칼의 서재"《케임브리지 문학평론》Vol. V.
 제8/9호, 2015년 사순절판, 200~210쪽.
4. 2012년 6월 22일 칼 인터뷰.
5. 위의 인터뷰
6. 위의 인터뷰

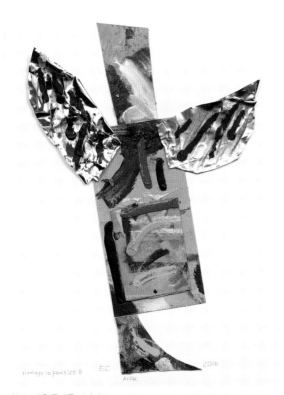

《천사6 파울 클레를 기리며 Angel 6 Homage to Paul Klee》 2016

* H. 니콜라스 B. 클라크는 매사추세츠주 앰허스트에 있는 에릭 칼
 그림책 예술 박물관의 창립 이사이자 명예 수석 큐레이터이다. 또한
 매사추세츠주 아일스포드에 있는 애슐리 브라이언 센터의 창립
 이사이다.

꿈을 짓다: 에릭 칼 그림책 예술 박물관의 설립

알렉산드라 케네디

1980대에 일본에서 에릭 칼의 그림책들이 인기를 끌자, 아시아에 새로운 시장이 열렸다. 에릭과, 이제는 작고한 그의 아내 바바라(친구들에게는 바비)는 관련 출판업자들을 만나기 위해 도쿄를 방문했다. 에릭과 바비는 일본을 매우 좋아하게 되었고, 사람들과 음식, 건축물과 정원, 그리고 무엇보다도 그 나라의 예술을 더 알고 싶어 했다. 에릭과 바비는 우연히 도쿄의 치히로 미술관에 다녀오게 되었다. 사랑받는 어린이책 그림 작가인 이와사키 치히로Chihiro Iwasaki의 아들이 세운 그림책 전문 미술관이었다. 에릭과 바비는 그림책의 원화들이 그토록 귀중하게 여겨지는 미술관을 발견하고 매료되었다. 이때의 경험으로 이들은 10여 년 뒤 자신들은 무엇을 남길지에 대해 곰곰이 생각하게 되었다.

2012년 사서 마이클 아레나Michael Arena와의 인터뷰에서 에릭 옆에 앉아 있던 바비가 말했다. "살면서 우리가 미래에 대해 생각하기 시작했을 때 박물관을 짓자는 아이디어가 떠올랐지요. 우리는 에릭의 원화 이천여 점을 가지고 있었는데 그것들을 어디에 둘지 결정해야 했어요. 학자들만 쓰는 수장고는 달갑지 않았어요. 우리는 원화를 보는 것의 가치를 알고 있었어요. 원화들을 전시하고 싶었지요. 우리가 시각적 경험을 원한다는 것을 알고 있었어요."

또한 이들 둘 다 어린이들에 대해 관심이 있었다. 에릭과 바비는 에릭이 즐겨 농담하듯, '같은 말썽꾸러기'였다. (에릭은 그림책 작가이고, 바비는 유아 교육자이다.) "우리는 그 나이를 사랑해요." 바비가 말했다. "글을 읽기 직전의 아이들 말이에요. 그 아이들이 발산하는 즉흥성과 솔직함과 더할 수 없는 기쁨과 경이로움이란. 우리는 그 아이들을 위해 만든 예술이, 예술로 이해될 수 있는 곳을 원했어요. 그게 우리의 열정이에요. 우리는 그러한 열정을 널리 알리고 싶었어요."

처음에는 사람들이 에릭의 작품들을 볼 수 있을 단일 미술관 만한, 건물 입구의 한 공간을 상상했다. "사람들이 나가다가 엽서를 살지도 몰라." 에릭이 농담을 던졌다. 그러나 그 정도로 끝나지 않았다. 에릭과 바비의 꿈은 전 세계 예술가들의 작품 전시회가 열리는 엄청난 박물관으로까지 뻗어 나갔다. 대담해진 이들은 미국에서 손꼽히는 박물관을 꿈꾸었다. 바로 에릭 칼 그림책 예술 박물관을.

그 당시 에릭과 바비는 매사추세츠주 노스햄프턴에서 살면서 일하고 있었는데, 그곳은 유명 대학들과 박물관들로 유명한 것은 물론, 많은 어린이책 글 작가들과 그림 작가들을 비롯한 예술 분야의 사람들이 활발하게 활동하고

더 칼(에릭 칼 그림책 예술 박물관)은 200명이 넘는 예술가와 한 세기가 넘는 동안 출간된 어린이책들을 소장하고 있다.

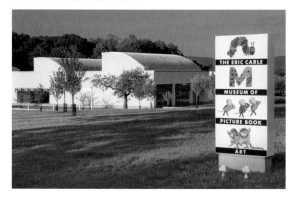

있었다. 당시 앰허스트 햄프셔 대학의 총장이었던 그레고리 프린스Gregory Prince는 에릭과 바비에게 대학 소유의 3헥타르(9,075평)짜리 과수원 휴경지를 사라고 권했는데, 바로 옆에는 유대인 문학과 문화를 다루는 국제 조직인 이디시 북 센터가 있었다. 프린스 생각에 이 '문화 마을'에서 세 조직이 배움과 문해 교육, 예술 분야의 협력 활동을 하면 될 것 같았다. 제안된 부지는 에릭의 노스햄프턴 작업실에서 코네티컷강 건너 낙농장을 통하면 차로 15분 거리였다. 100년 된 사과 과수원은 홀리요크 산맥 기슭에 펼쳐져 있었다. 에릭과 바비는 열광했다.

에릭과 바비는 박물관 설립을 계획하면서, 미국과 유럽을 여행하며 루이스 칸Louis Kahn과 렌조 피아노Renzo Piano와 같은 거장 건축가들이 디자인한 박물관들을 다녀 보았다. 마침내 이들은 자기들의 박물관을 디자인할 현지 회사인 저스터 포프 프레이저를 선택했다. 오랫동안 얼 포프Earl Pope는 에릭과 바비의 집 관련 일은 물론, 햄프셔 칼리지, 현대 미술관, 콜로니얼 윌리엄스버그에서 상업 프로젝트도 맡았었다.

에릭과 얼의 관계는 신뢰와 디자인에 대한 사랑을 바탕으로 쌓여 갔다. "얼과 저는 친하지만, 둘 다 말이 별로 없어요. 저는 늘 이런 말을 하죠. '우리는 30년 지기인데, 말한 건 300마디도 안 될 거야.'" 에릭이 웃으며 말했다. "뭐, 그래도 우리는 서로 이해해요."

"에릭과 저는 공부한 분야와 경력이 비슷해요." 얼이

설명했다. "에릭은 그래픽 아트를 공부했고 저는 건축을 공부했지만, 둘 다 바우하우스를 공부했어요. 그것은 우리에게 큰 영향을 미쳤고 서로를 정말 잘 이해하게 해 주었지요." 이들은 함께 둥그런 지붕 선과 큰 창문들이 난 현대적인 하얀색 건물을 구상했다. "우리에겐 이 멋진 언덕들과 사과 과수원이 있으니, 건물이 그 안에 포근하게 자리잡으면 좋겠다 싶었어요." 얼이 말했다. "사과나무들이 있으니 하얀색 건물로 하고 싶었어요. 그 나무들은 매우 조각적이에요. 하얀색 건물을 배경으로 이 아름다운 모양을 가진 것들이 앞에 있으면 정말 멋질 거라고 생각했지요."

에릭과 바비는 이 박물관이 '스쿨버스 세 대를 꽉 채운 아이들'을 편안하게 수용할 수 있게 지어져야 한다고 했다. 이는 얼에게 이 건물의 규모를 가늠하게 할 수 있게 하는 실용적인 접근법이었다. 마침내 에릭 칼 그림책 예술 박물관은 3,995제곱미터(1,208평)의 면적에 그레이트 홀, 전시장 세 곳, 예술 공방, 도서관, 카페, 강당, 그리고 책방은 물론, 수장고와 기타 작업 공간을 갖추게 되었다. 그레이트 홀에 한 걸음 들어가면 독일 바우하우스 운동의 영향, 다시 말해 아치형 천장이 있는 거대한 방의 약동감과 그 방의 그래픽 모양들 및 재료들의 단순함 사이에서 빚어지는 긴장감을 볼 수 있다.

더 칼 공사 현장에서 에릭, 바바라 칼과 함께한 창립 이사 H. 니콜스 B. 클라크

더 칼(〈뉴욕타임스〉가 이 박물관에 붙인 별명)은 2002년에 많은 예술가들, 작가들, 기부자들, 교육자들이 함께 모여 축하하는 가운데 문을 열었다. "어린이들과 가족들, 선생님들과 사서들, 학자들 및 그림책 예술에 관심이 있는 모든 이들을 위한 박물관, 다시 말해 즐기고, 즐겁게 하고, 놀라게 하고, 교육하는 박물관을 세우는 것이 우리의 꿈이었습니다." 에릭이 개막식에서 말했다. 박물관은 모리스 샌닥과 에릭 칼의 회고전은 물론, 호주 예술가 로버트 잉펜Robert Ingpen의 책을 중심으로 한 작은 전시회로 데뷔했다.

개관한 뒤 더 칼은 주제별, 예술가별로 100회가 넘는 전시회를 열었고, 전 세계 순회 전시회를 통해 해마다 50만 명 이상에게 다가간다. 전시회들은 어린이 문학의 지난 100년과, 그것이 사회에서 가지는 역할을 살펴본다. 출판된 일러스트레이션들, 예비 자료, 수집품 및 책들을 전시하여 예술가들의 창작 과정도 보여 준다. 방문객들이 갑자기 그림을 그리기도 해서 전시장에는 종이와 연필들도 마련되어 있다. 박물관 창립 이사자 수석 큐레이터인 H. 니콜스 B. 클라크H. Nichols B. Clark는 그림책 분야의 미래가 얼마나 밝은지에 주목했다. "훌륭한 예술가들이 정말 많습니다. 뛰어난 전시 아이디어들도 정말 많습니다. 부족할 일은 아예 없을 것입니다."

방문객들이 그림책의 세계에 푹 빠질 수 있게, 박물관에서는 해마다 어린이 문학에서 영감을 받은 강의, 이야기 시간, 어린이 연극 공연, 연주회 및 영화 상영을 수백 회 열고 있다. 세대를 넘나드는 방문객들은 스튜디오에서 전문 일러스트레이터와 똑같은 재료와 기법으로 함께 예술 작품을 만들어 본다. 현대의 가장 유명한 예술가와 글 작가들(대브 필키Dav Pilkey, 산드라 보인튼Sandra Boynton, 카디르 넬슨Kadir Nelson, 모 윌렘스Mo Willems, 진 룬 양Gene Luen Yang, 소피 블랙올Sophie Blackall, 콰메 알렉산더Kwame

Alexander, 레이나 텔게마이어Raina Telgemeier 등)이 작품 설명회를 열고 책에 사인을 함으로써, 방문객들은 그림책의 미래를 빚는 이들을 만날 수 있게 된다.

개관 직후, 더 칼은 세계적으로 가장 사랑받는 그림들 일부, 즉 윌리엄 스타이그William Steig, 아놀드 로벨Arnold Lobel, 애슐리 브라이언Ashley Bryan, 레오 리오니Leo Lionni 및 200명이 넘는 다른 작가들의 그림들을 소장하기 시작했다. 이제 이 박물관의 영구 소장품은 7,300점을 훌쩍 넘었고, 에릭의 그림책 일러스트레이션 3,800점 또한 이곳에서 관리한다. 수집가, 예술가 및 그들의 상속인들은 더 칼이 그림이 있는 어린이 문학의 역사를 보존하고, 그것을 일반인들과 나누기 위해 전념한다는 것을 알기에, 그 작품들의 대부분을 아낌없이 기증했다.

박물관이 처음 문을 열었을 때, 에릭과 바비는 전체적인 관리를 돕기 위해 웨스턴 매사추세츠에 머물렀지만, 직원들이 자리를 잡자 여유를 가지고 플로리다 키스와 노스캐롤라이나의 산에서도 지내기 시작했다. 그들은 해마다 매사추세츠로 돌아와 친구들을 만나고 자신들이 지은 박물관에 들렀다. 에릭은 전국에서 온 방문객 1,000명을 위해 책에 서명해 주고, 바비는 다정한 태도로 전시장을 돌아다니며 방문객들과 이야기를 나누곤 했다. 그것은 늘 벅찬 귀환이었다. "저는 지금도 여기 와서 걸으면서 생각해요. 세상에, 이렇게 크다니!" 에릭이 말했다. "저는 이 크기에 압도당해요. 우리가 이것을 만들었다니!"

2015년, 바비 칼은 76세에 세상을 떠났다. 에릭은 《월스트리트 저널》에서 말했다. "그녀는 나를 지탱해 주는 힘이었습니다." 바비가 더 칼에 얼마나 소중한 존재였는지를 기리기 위해, 박물관 이사회와 직원들은 '바비의 초원'을 만들었다. 그곳은 주위에 가장 오래된

사과나무들이 있고, 야생화들로 둘러싸인 오솔길이다. 이곳은 바비가 그랬듯이 나이와 능력을 떠나 모든 방문객들을 반가이 맞으며, 명상하고 창의성을 펼치고, 뛰어놀기 좋은 곳이다.

박물관이 주는 영향력은 에릭과 바비가 처음 상상했던 것보다 훨씬 더 커지고 있다. 더 칼의 소장품들의 순회 전시회는 이제 중국, 한국, 일본, 독일의 박물관들은 물론, 미국에서 가장 유서 깊은 박물관들 몇 군데에서도 열린다. 이 기관들은 그림책 전시회를 즐기는 새로운 세대의 관람객들을 끊임없이 끌어 모은다. 박물관 설립을 회상하며 바비는 이렇게 말했다. "만약 당신이 어딘가에 열정을 쏟는다면 분명 이루어질 거예요. 마법 때문이 아니에요. 사람들이 열정이 무엇인지 이해하기 때문이지요. 그들이 당신과 함께할 거랍니다."

참고:
에릭 칼 박물관 개관 10주년을 기념하며, 마이클 아레나 Michael Arena 는 박물관의 설립에 대한 여러 인터뷰를 진행했다. 따로 출처를 표기하지 않고 이 글에 실린 모든 인용문은 그 구술 기록에서 나온 것이다.

바바라 칼, 에릭 칼, H. 니콜스 B. 클라크가 2002년 리본 커팅 행사에 참석하고 있다.

* **알렉산드라 케네디**는 미국 매사추세츠주 앰허스트에 있는 에릭 칼 그림책 예술 박물관의 이사이다.

그림을 완성하기까지

단계별 포토 에세이

에릭 칼은 콜라주라고 불리는 기법을 사용하여 작품을
만든다. 그가 《갈색 곰아, 갈색 곰아, 무얼 바라보니?》에
그림을 그리기 전부터도, 그는 광고 일러스트레이션(예:
33쪽, 바닷가재 참조)에 이 방법을 사용하고 있었다.
그 당시 그는 시중에서 판매되는 40여 가지 색의
박엽지를 사용했다. 이 박엽지로 모양 따서 오리거나 찢어
일러스트레이션 판에 고무 접착제로 붙였다.

그 뒤, 에릭 칼은 시중에서 판매되는 박엽지에 질감을
덧붙이기 위해 색을 입히기 시작했다. 그러나 시간이
지나면서, 그는 이것들이 변색되고 바랜다는 것을
깨달았다. 또한 고무 접착제가 박엽지를 변색시키고,
접착력 또한 영구하지 않다는 것을 알게 되었다. 80년대
이후로 에릭 칼은 최고 품질의 보존 재료들을 사용하고
있다.
그는 채색 박엽지들을 만들 때 하얀색 종이에서부터
시작한다. 또한 채색된 박엽지나 질감을 입힌 박엽지를
어떻게 사용할지 미리 생각하지는 않는다. 그런 다음 그
종이들을 색상별로 분류된 평평한 서랍에 보관해서, 그의
작품을 위한 팔레트로 사용한다.

72, 77쪽: 에릭 칼 그림책 예술 박물관의 벽화들, 2001. 타이벡에 아크릴.
각각의 크기는 246x488cm.

3.

박엽지 한 장을 깨끗한 표면 위에 놓는다.

4.

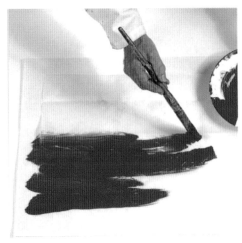

박엽지에 쓱쓱 색칠한다.(힌트: 박엽지를 잠깐 들어 주면, 표면에 붙지 않는다.) 신문지 위에 놓아 말리고 그동안 다른 박엽지에 색칠한다.

5.

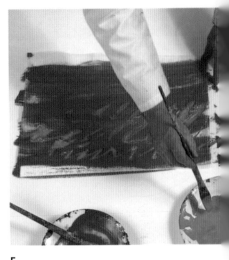

두 번째 색을 칠한다. 파란색으로 구불구불하게 붓질해 보자. 다시 박엽지를 들어 준 뒤, 신문지 위에 놓고 말린다.

3.

이제 애벌레의 얼굴이 생겼다.

4.

얼굴을 뒤집어 접착제나 풀을 얇게 바른다.(나는 벽지용 풀을 쓴다.)

5.

흰색 일러스트레이션 판이나 그 비슷한 재료 위에 얼굴을 붙인다.

채색 박엽지를 준비하는 방법

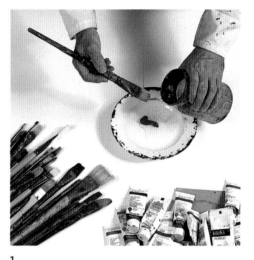

1.
접시에 물감(아크릴, 수채화, 포스터용)을 짜고
물을 넣는다.

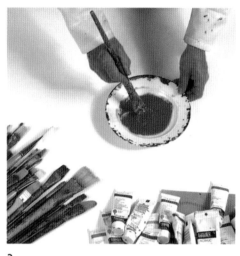

2.
1.을 섞는다.

콜라주 그림을 만드는 방법

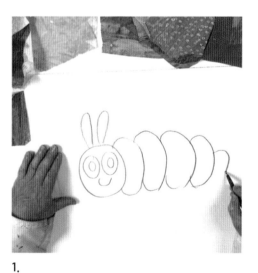

1.
트레이싱 페이퍼나 투명한 종이에 애벌레를
그린다.

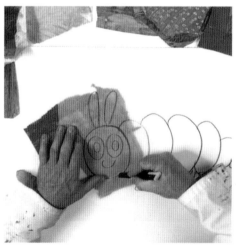

2.
빨간색 박엽지 위에 1.을 놓고 트레이싱 페이퍼와
박엽지를 함께 오린다. 조심하기!

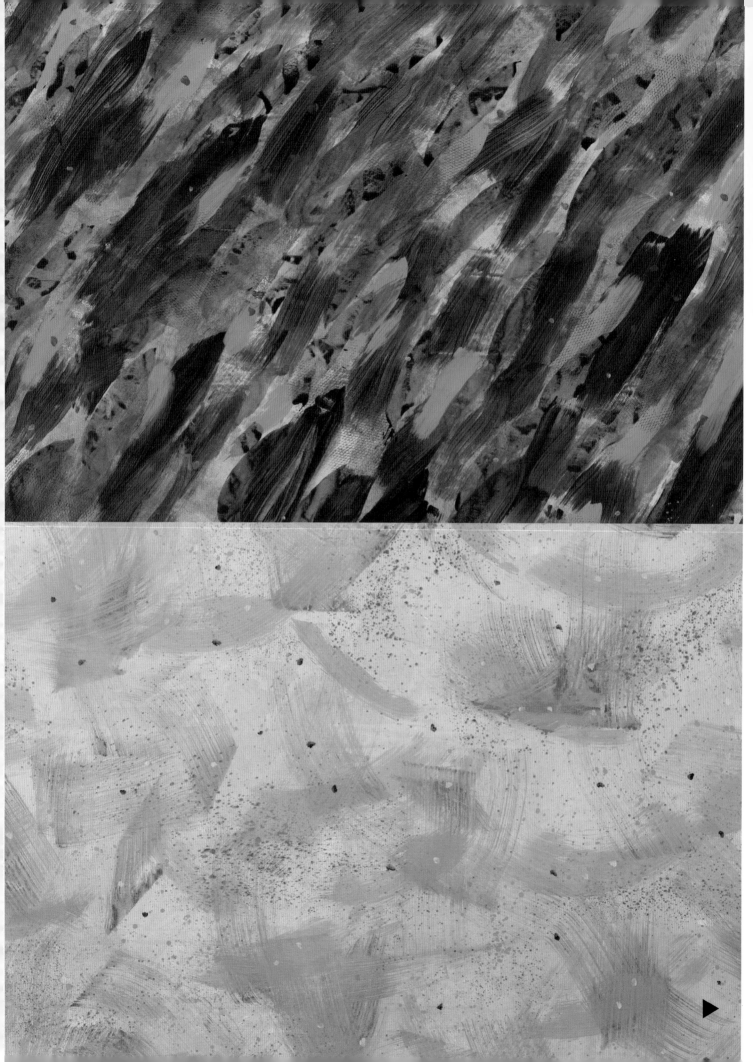

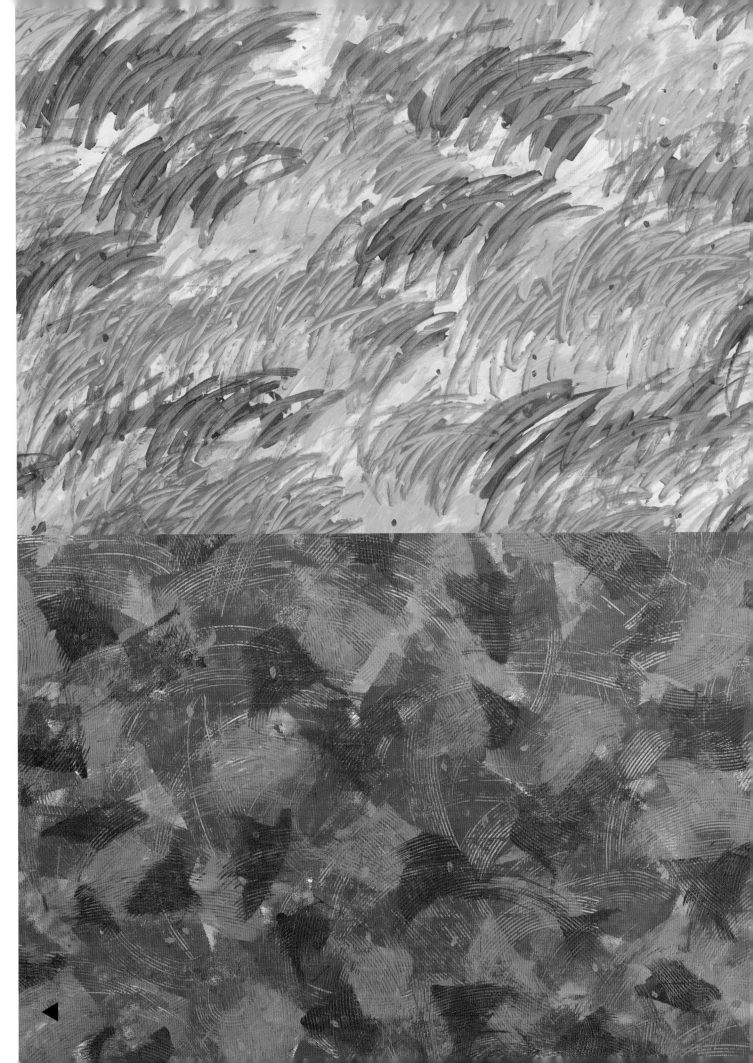

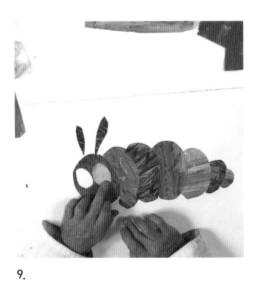

9.
조심스럽게 눈을 오린다. 눈 주위에 물기를 살짝 바른 뒤, 잠깐 기다렸다가 들어서 떼어 낸다.

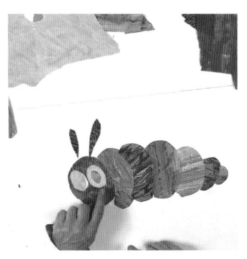

10.
눈, 코, 발에 쓸 노란색, 초록색, 갈색 박엽지를 오려서 각 자리에 붙인다.

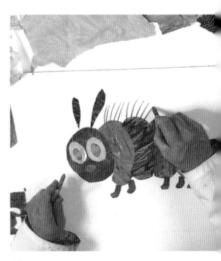

11.
크레용이나 색연필로 마무리한다.

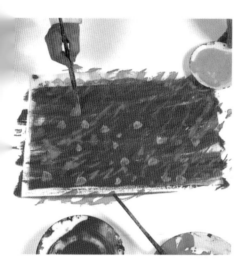

번째 색을 칠한다. 노란색 점이 보기 좋을 것
다.

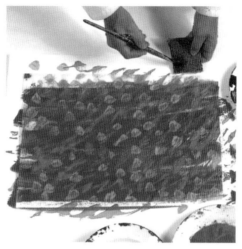

7.
네 번째 색을 칠한다. 그리고 카펫 조각에
검은색을 칠한다.

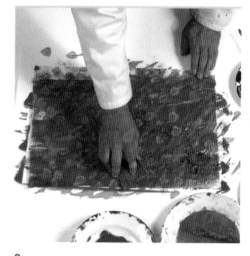

8.
빨간색, 파란색, 노란색 위에 카펫 조각을
도장처럼 찍는다.

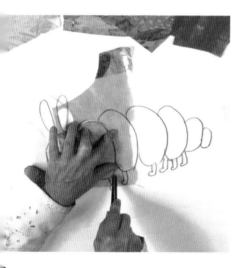

.
벌레 몸통에 해당하는 색 앞부분을 오린다.

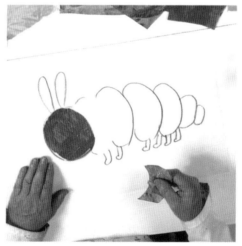

7.
머리와 몸을 오려낸 트레이싱 페이퍼를 제자리에
놓아, 초록색 박엽지를 붙일 때 기준으로 삼는다.

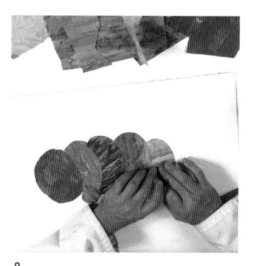

8.
각 부분에 다른 색조의 초록색을 써서 6.과 7.을
반복해 몸통을 완성시킨다.

박엽지에 색을 칠하는 모습

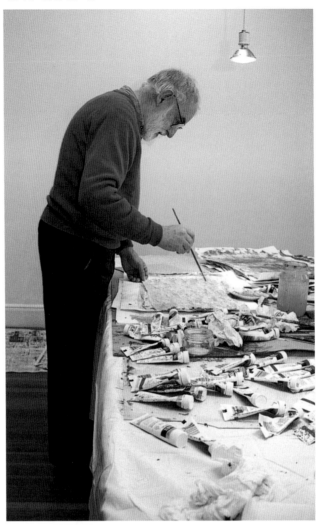

평평한 서랍 안에 보관된 채색 박엽지들

에릭 칼의 '예술'

그림책 속 그림들

1967년 에릭 칼은 자신이 그림을 그린 첫 번째 그림책
《갈색 곰아, 갈색 곰아, 무얼 바라보니?》를 시작으로,
60권이 넘는 그림책에 그림을 그렸고, 대부분의 경우 글도
직접 썼다.

이제부터 나오는 그림들은 연대순으로 수록되어 있으며,
초판 발행 연도를 밝혔다. 그림을 다시 그리거나 재출판된
일부 책의 경우, 그 연도들을 밝혀 놓았다. 글 작가가 다른
경우도 이름을 밝혀 놓았다.

에릭 칼의 예술 작품은 금방 알아볼 수 있다. 그림만 따로
보아도 많은 어린이와 어른들은 에릭 칼의 그림이라는 것을
바로 알아본다. 그의 작품을 정의하는 '강렬한 단순함'은
시각적으로 라스코 동굴 벽화와 늘 견주어진다.

동물, 곤충, 사람 들의 명확한 모양, 채색된 박엽지 콜라주의
대담한 색감, 설교하지 않고 가르치는 이야기들. 이 모든
것은 에릭 칼 작품의 독창성을 보여 준다.

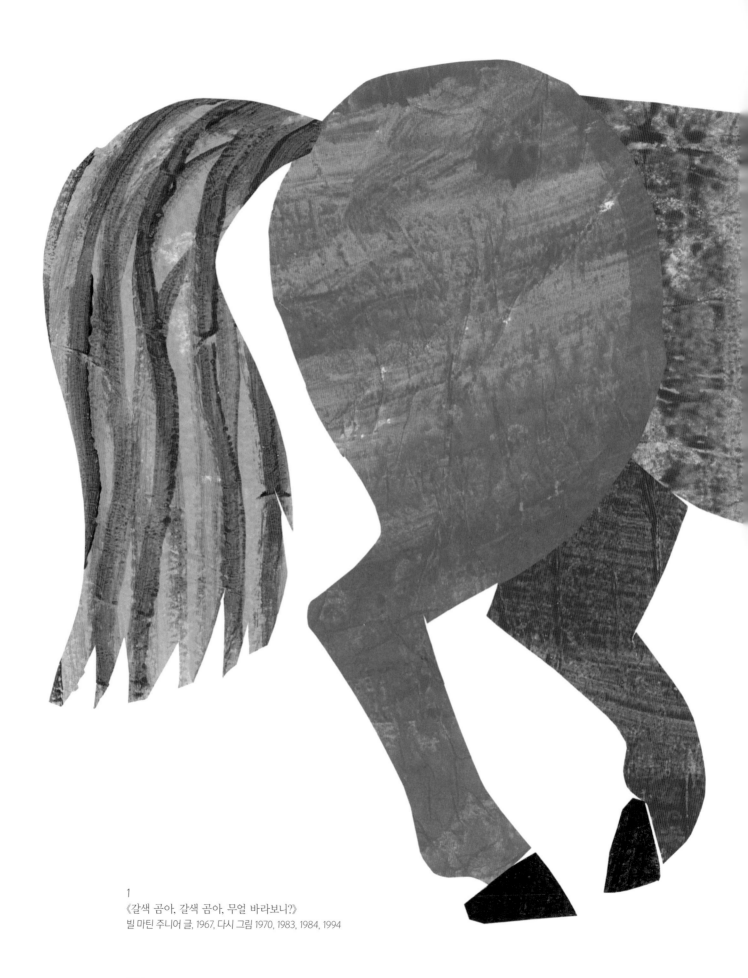

1
《갈색 곰아, 갈색 곰아, 무얼 바라보니?》
빌 마틴 주니어 글, 1967, 다시 그림 1970, 1983, 1984, 1994

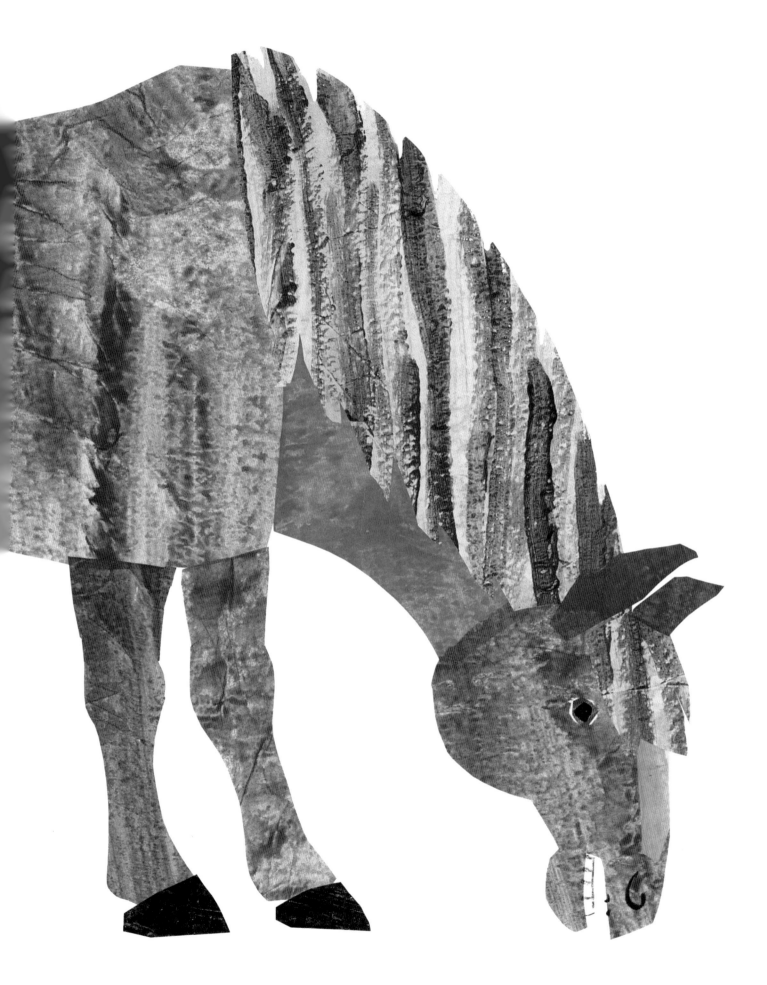

81

2, 3, 4
《1, 2, 3 동물원으로》 1968

4

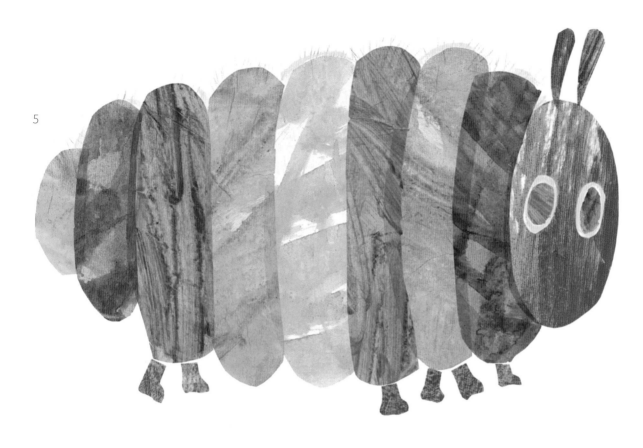

5

5, 6
《아주아주 배고픈 애벌레》 1969, 다시 그림 1987

6

7
《팬케이크, 팬케이크! Pancake Pancake!》1970

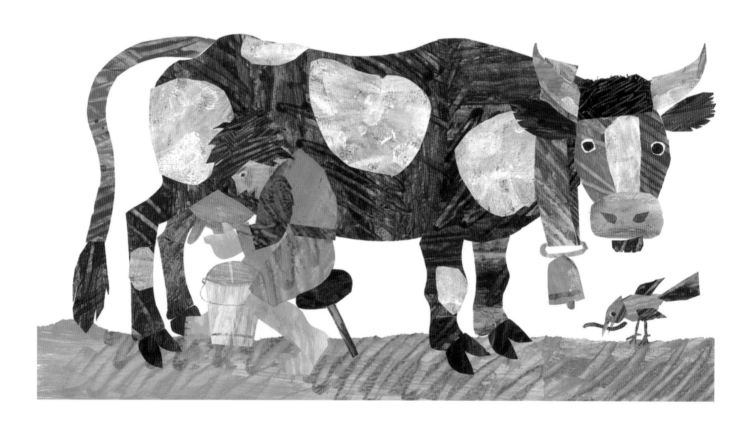

8
《아주 작은 씨앗》 1970, 다시 그림 1987

WHEN THE COMES UP

LOOK FOR THE BIGGEST .

BELOW IT YOU'LL SEE A .

BEHIND THAT IS THE . GO IN.

LOOK UP TO FIND A . CRAWL THROUGH.

GO DOWN .

WALK STRAIGHT AHEAD TO A . OPEN IT.

YOU WILL SEE A . CLIMB UP AND THROUGH.

THAT'S WHERE YOU'LL FIND YOUR BIRTHDAY GIFT!

HAPPY BIRTHDAY!

9
《나랑 친구 할래? Do You Want to Be My Friend?》 1971

10
《수수께끼 생일 편지 The Secret Birthday Message?》 1972

11
《수탉의 세상 구경 Rooster's Off to See the World》 1972

11

12

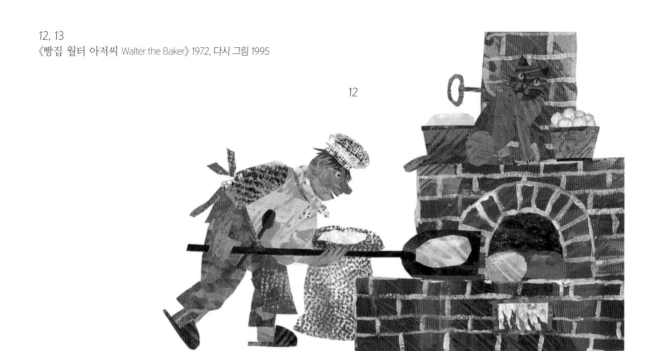

13

14
《내 고양이 못 봤어요? Have You Seen My Cat?》
1973, 다시 그림 1987

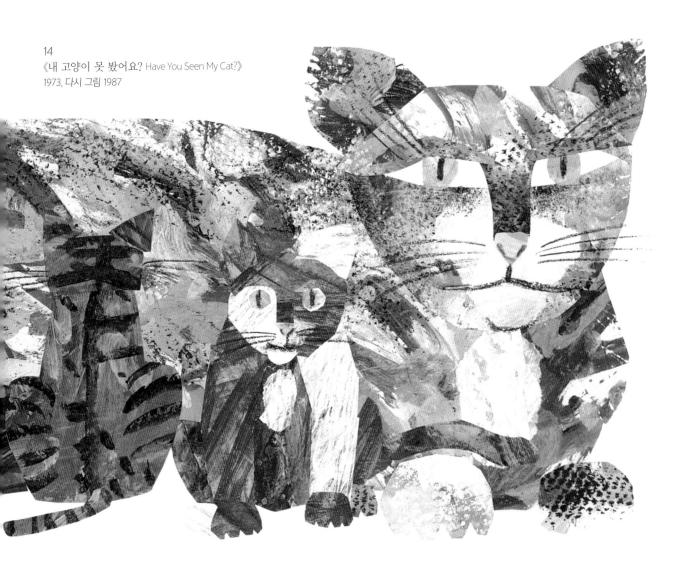

15
《나는 노래를 봅니다 I See a Song》 1973

16
《사라져 가는 동물들 숫자 세기 포스터 *Vanishing Animals Counting Posters*》 1973

92

17
《곰들도 엄마가 있나요? Do Bears Have Mothers, Too?》 에일린 피셔 글, 1973

18, 19
《노아는 왜 비둘기를 선택했을까? Why Noah Chose the Dove》 아이작 바셰비스 싱어 글, 1974

20
《뒤죽박죽 카멜레온》 1974, 다시 그림 1984

20

21

22

21, 22
《심술궂은 무당벌레》 1977
23
《조심해! 거인이야! Watch Out! A Giant!》 1978

23

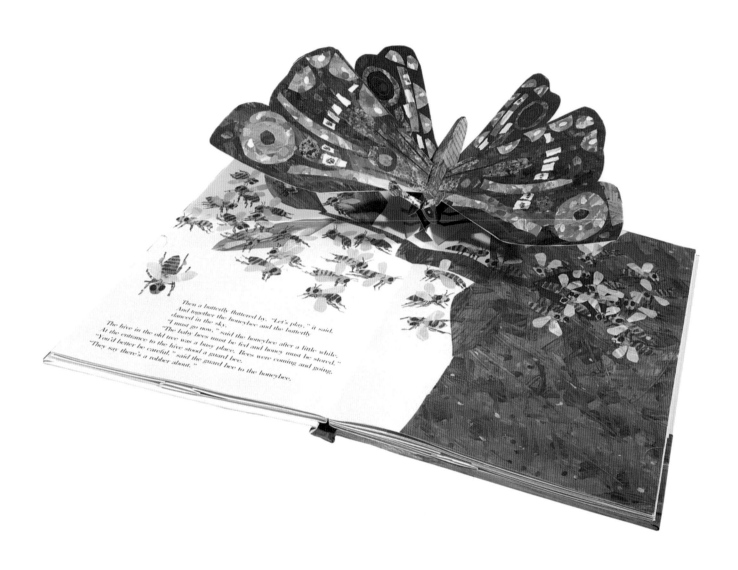

24
《꿀벌과 도둑 The Honeybee and the Robber》 1981

25, 26
《작은 조각과 형제들 Chip Has Many Brothers》 한스 바우만 글, 1983

25

26

27, 28, 29
《아주아주 바쁜 거미》 1984

27

28

30
《욕심꾸러기 비단뱀 The Greedy Python》 리차드 버클리 글, 1985

31
《어리석은 거북 The Foolish Tortoise》 리차드 버클리 글, 1985

31

32
《새를 사랑한 산 The Mountain That Loved a Bird》앨리스 매클레런 글, 1985

33
《우리를 둘러싼 모든 것 All Around Us》1986

32

33

34 (앞 장)
《아빠 달을 따 주세요 Papa, Please Get the Moon for Me》 1986

35
《동그란 지구의 하루 All in a Day》 안노 미쓰마사 엮음, 1986

36, 37
《소라게의 집 A House for Hermit Crab》 1987

36

37

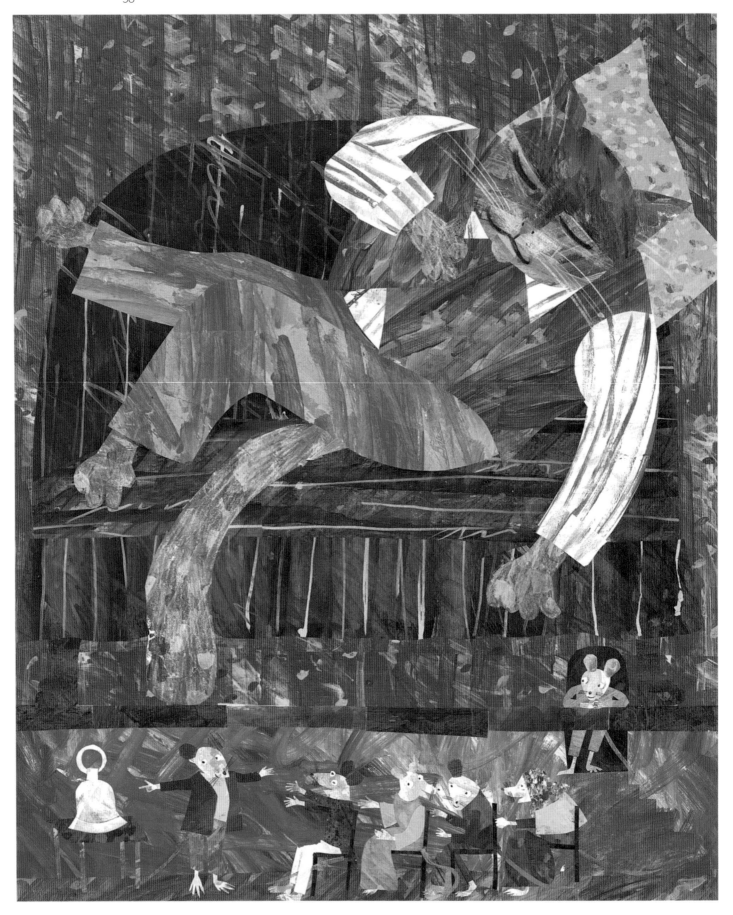

38, 39, 40, 41
《에릭 칼의 어린이 옛이야기 Eric Carle's Treasury of Classic Stories for Children》 1988

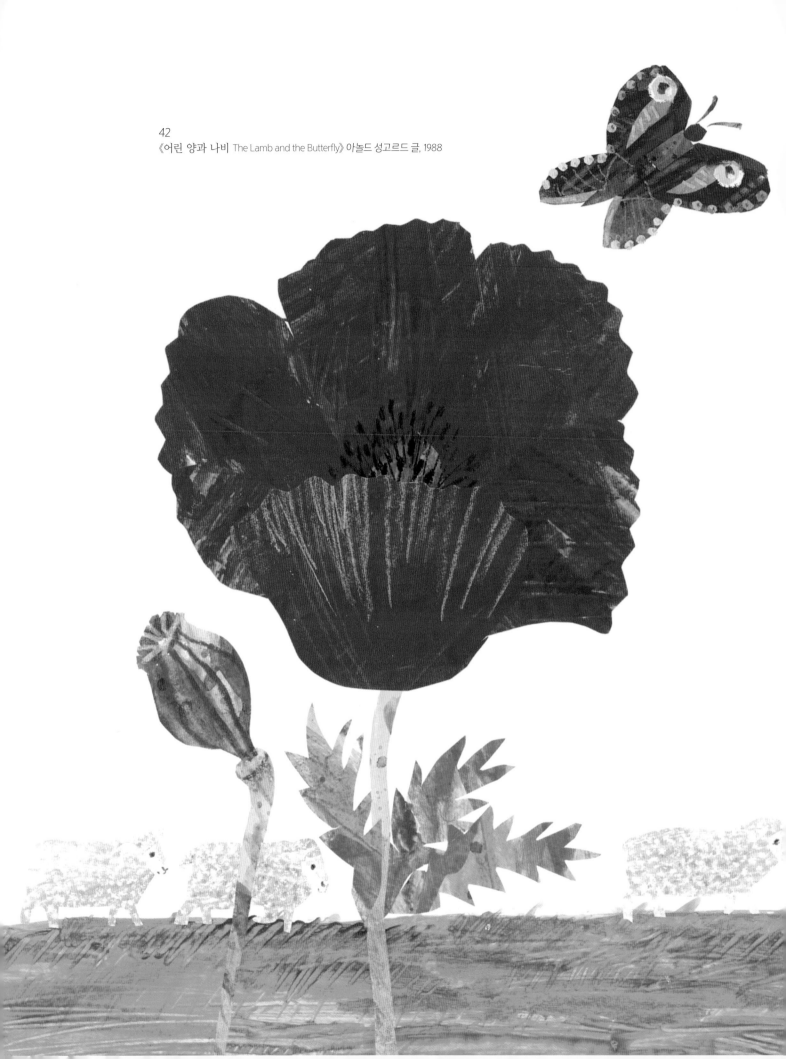

42
《어린 양과 나비 The Lamb and the Butterfly》 아놀드 성고르드 글, 1988

43

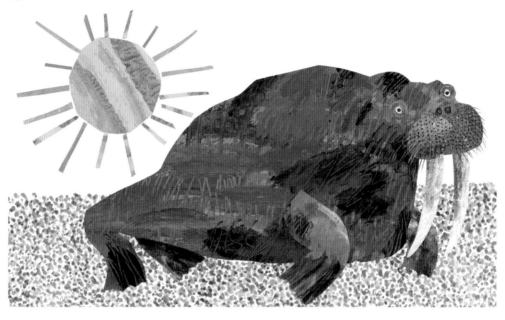

44

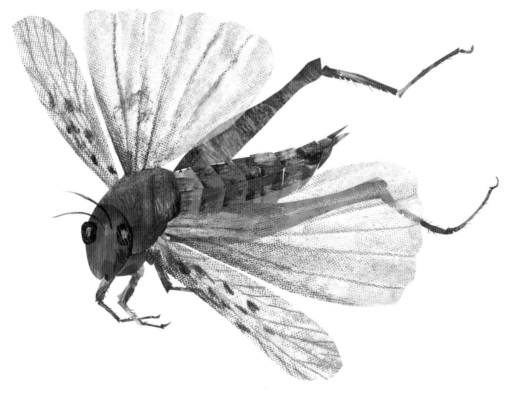

43
《동물들 동물들 Animals Animals》로라 휘플 엮음, 1989

44
《울지 않는 귀뚜라미 The Very Quiet Cricket》1990

111

45

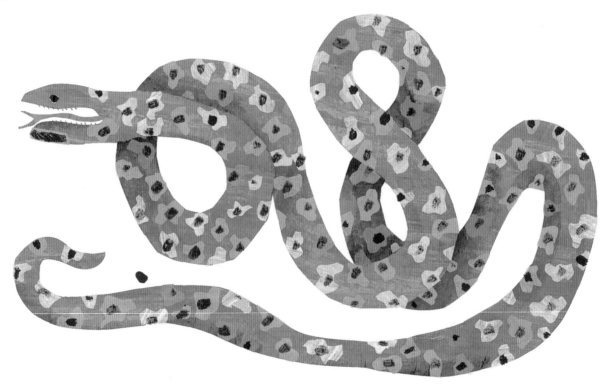

46

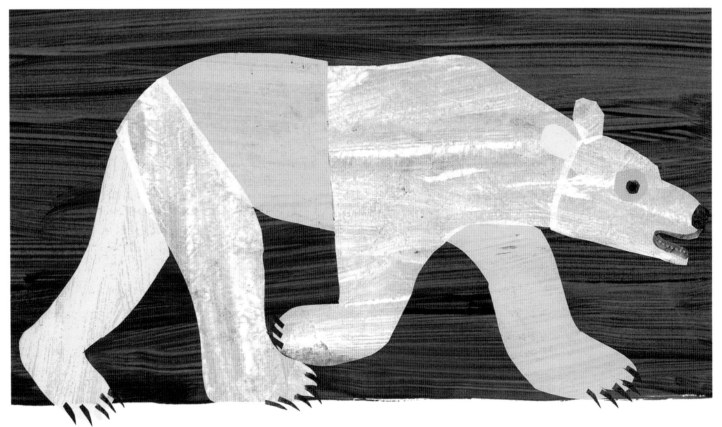

48

45, 46
《북극곰아, 북극곰아, 무슨 소리가 들리니?》빌 마틴 주니어 글, 1991

47, 48
《용들 용가리들 Dragons Dragons》로라 휘플 엮음, 1991

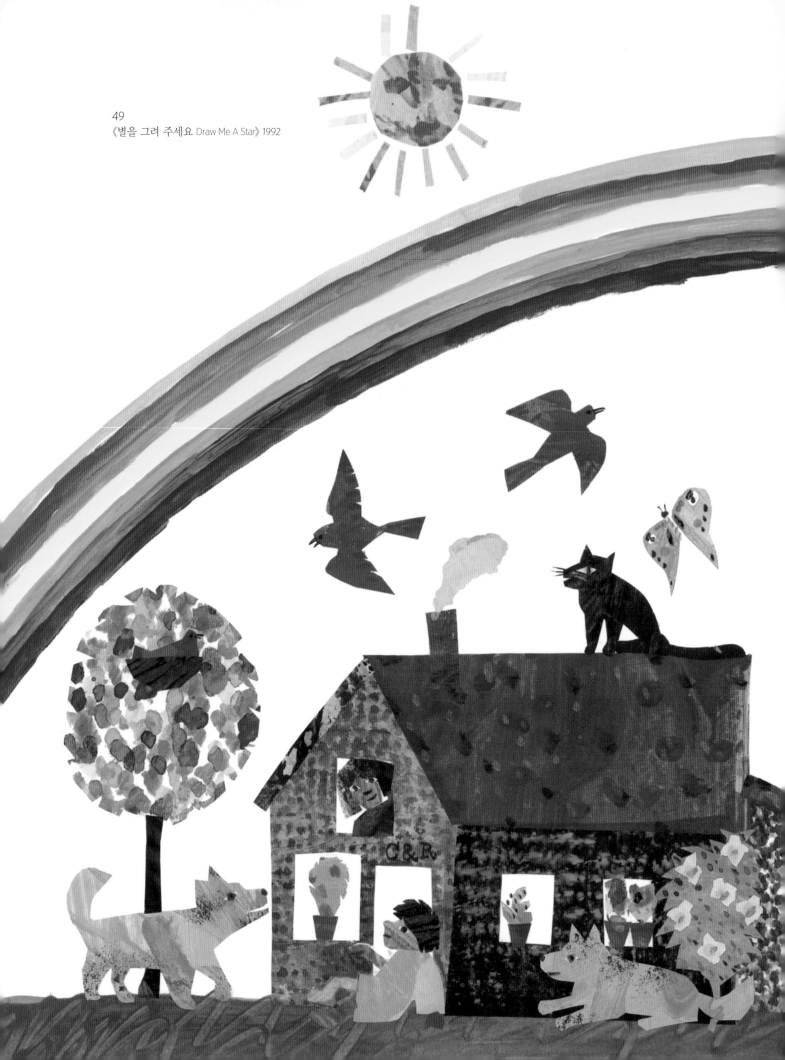

《별을 그려 주세요 Draw Me A Star》 1992

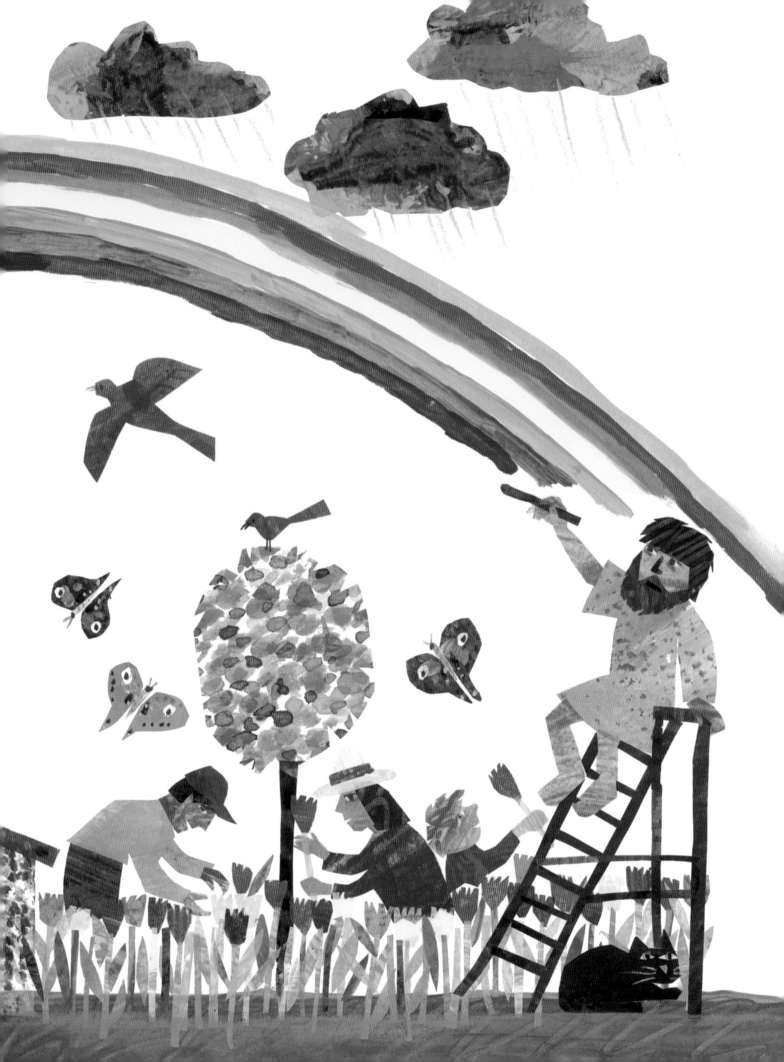

50
《오늘은 월요일 Today is Monday》1993

51, 52
《나의 앞치마 My Apron》1994

50

51

52

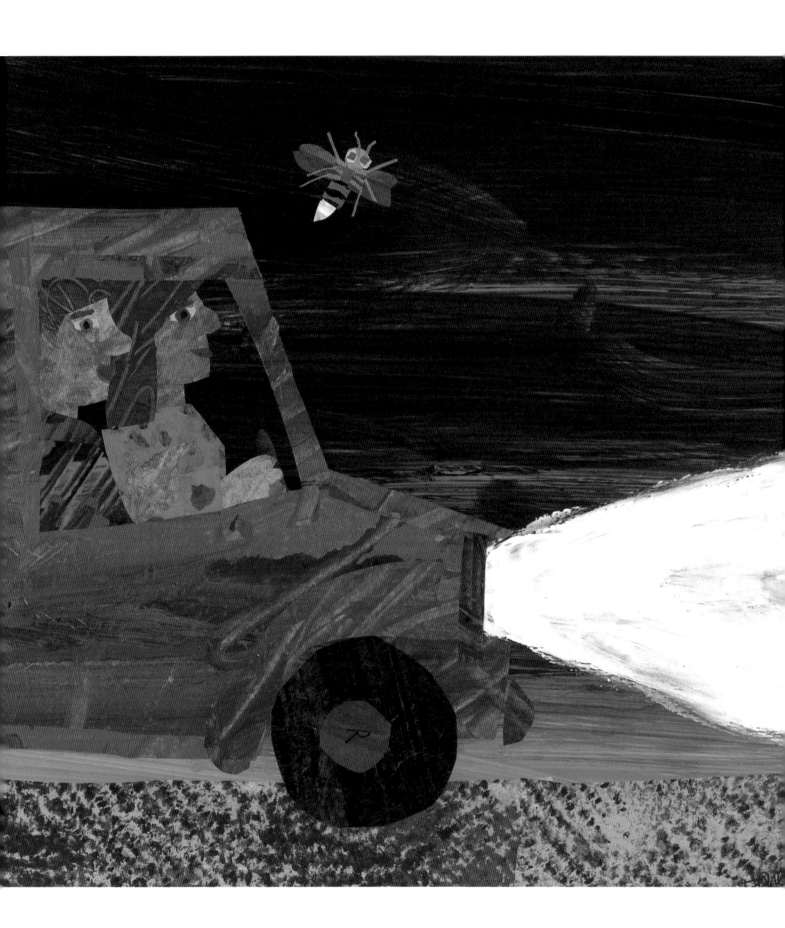

54, 55
《요술쟁이 작은 구름 Little Cloud》 1996

54

55

《요술쟁이 작은 구름 Little Cloud》 1996

120

57, 58
《작은 고무 오리 열 마리 10 Little Rubber Ducks》 2005

57

58

59
《아기 곰아, 아기 곰아, 무얼 바라보니?》 2007

60
《파란 말을 그린 예술가 The Artist Who Painted a Blue Horse》 2011

124

61
《친구들 Friends》 2013

62
《정말로, 진짜? The Nonsense Show》 2015

에릭 칼의 '예술 예술'

에릭 칼의 추상 미술 실험 작품들

63
《거리 예술 사진 Street Art Photography》 2012

64
《집에 내리는 빨강 검정 비 Red Black Rain with House》 2008

ㅌㄷ ㅁ8

《파울 클레를 기리며: 천사7 Homage to Paul Klee: Angel 7》 2007

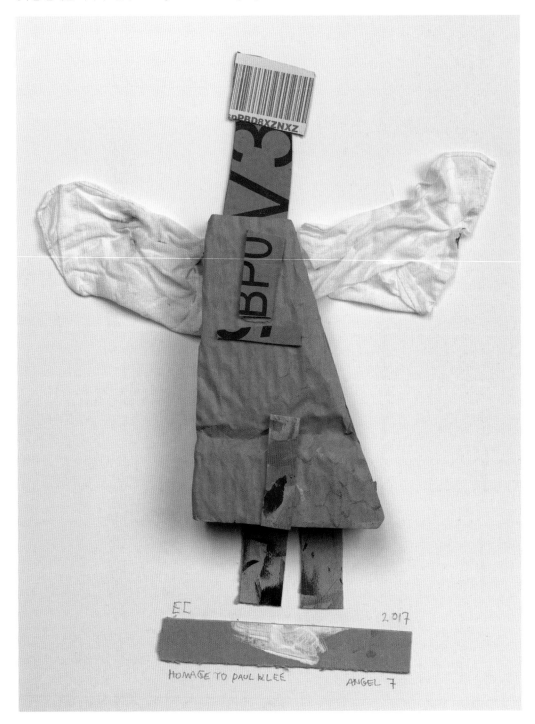

《모란디를 기리며 IV Homage to Morandi IV》 2013

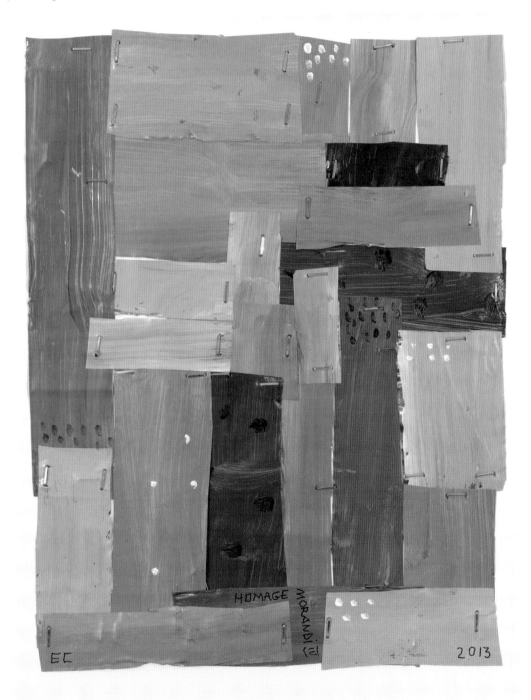

67
《유기적 Organic》 2014

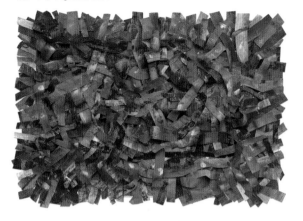 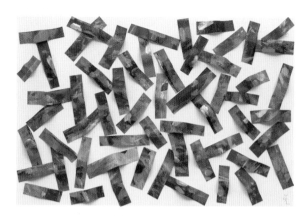

68
《켜짐 꺼짐 On Off》 2012

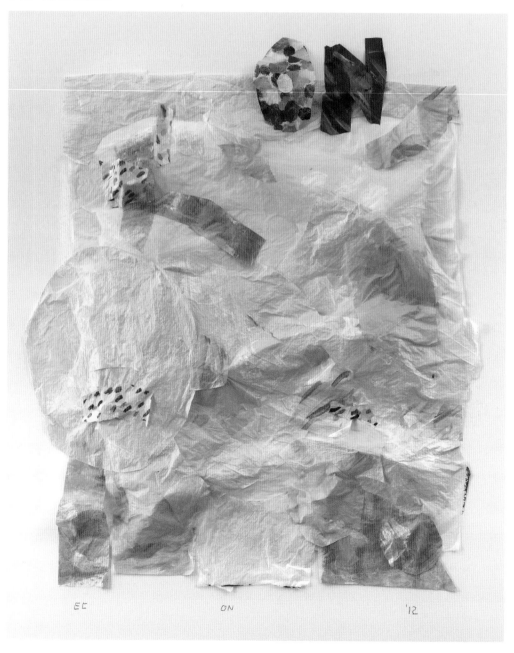

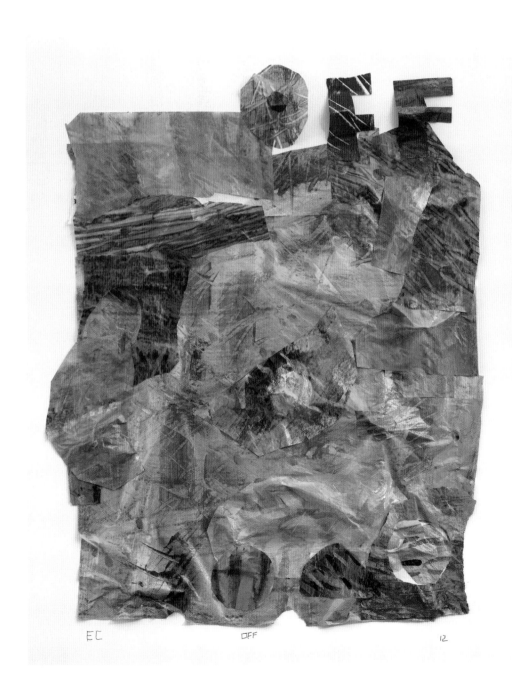

EC OFF 12

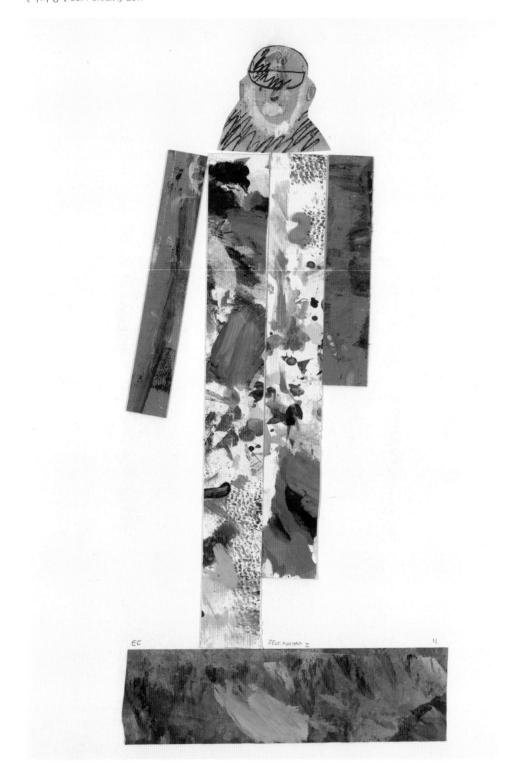

작품 목록
해외에서 출간된 그림책·삽화책·비디오 목록

다음은 에릭 칼의 책들을 연대순으로 정리한 것이다.
전체적으로 에릭이 글도 쓰고 그림도 그렸지만, 글 작가가
다른 경우, 저자 이름을 표기해 두었다.

현재 인쇄 중인 책의 경우, 표지 이미지만 실었다. 절판된
책들도 있지만 지역 도서관에서 찾아볼 수 있을 것이다.
또한 비디오 두 편《에릭 칼: 그림으로 이야기를 쓰다 Eric
Carle: Picture Writer》와《그림책의 예술 The Art of the Picture
Book》과 비디오 애니메이션《에릭 칼의 아주아주 배고픈
애벌레와 여러 이야기들 The Very Hungry Caterpillar and Other
Stories》, 그리고 임프린트인 '더 월드 오브 에릭 칼(에릭 칼의
세계)'에서 출간된 책들도 실었다.

그림 작업을 다시 했거나 재발간된 책들도 있다. 이 경우
초판 발행 연도도 실었다.

에릭 칼의 책들은 많은 언어로 출판되었다. 책마다 해외
판본된 언어를 알파벳순으로 실었다. 표지 이미지의 언어는
컬러로 표시했다. 일부 해외판은 절판되었으나 나중에
재발간될 수도 있으며, 다른 책들이 추가될 수도 있다.

에릭의 책들과 그의 창작 과정, 앞으로 열릴 행사에
대해서는 에릭 칼 공식 웹사이트인 www.eric-carle.com에서
더 많은 정보를 얻을 수 있다.

《빨간 플란넬 해시와 저리 가 파리 파이: 미국 지역
음식과 축제들 Red Flannel Hash and Shoo-fly Pie》
릴라 펄Lila Perl, 1965
영어

《갈색 곰아, 갈색 곰아, 무얼 바라보니? Brown Bear, Brown Bear,
What Do You See?》
빌 마틴 주니어Bill Martin Jr 1967

영어	쿠르드어	터키어
알바니아어	노르웨이어	우르두어
아랍어	폴란드어	베트남어
벵골어	포르투갈어	요루바어
중국어	푼자브어	
네덜란드어	루마니아어	
핀란드어	러시아어	
독일어	쇼나어	
구자라트어	중국어 간체	
히브리어	소말리아어	
이탈리아어	스페인어	
일본어	타밀어	
한국어	타이어	

《1, 2, 3 동물원으로 1, 2, 3 to the Zoo》 1968

영어
중국어
네덜란드어
핀란드어
프랑스어
독일어
일본어
노르웨이어
루마니아어
중국어 간체
스페인어

《아주아주 배고픈 애벌레 The Very Hungry Caterpillar》 1969

영어	불가리아어
아프리칸스어	카스티아어
아랍어	카탈루냐어
아람어	중국어
바스크어	크로아티아어
벨로루시어	체코어
벵골어	덴마크어
점자	네덜란드어
브르타뉴어	에스토니아어

페로어·핀란드어·프랑스어·프리지아어·게일어·갈리시아어·독일어·그리스어
구자라트어·히브리어·힌디어·헝가리어·아이슬란드어·인도네시아어·이탈리아어
일본어·카자흐어·한국어·키르기스어·라트비아어·리투아니아어·룩셈부르크어
마오리어·몽골어·노르웨이어·옥시탕어·폴란드어·포르투갈어·펀자브어
루마니아어·러시아어·사모아어·세르비아어·중국어 간체·슬로바키아어
슬로베니아어·소말리아어·스페인어·스웨덴어·타밀어·테툼어·태국어·터키어
우크라이나어·우르두어·베트남어·웨일스어·이디시어

《팬케이크, 팬케이크! Pancake Pancake!》 1970

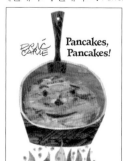

영어
아프리칸스어
네덜란드어
독일어
일본어
한국어
노르웨이어
스페인어

《아주 작은 씨앗 The Tiny Seed》 1970

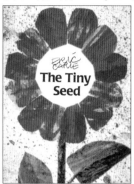

영어
아프리칸스어
중국어
네덜란드어
핀란드어
프랑스어
독일어
그리스어
힌디어
이탈리아어
일본어
한국어
쿠르드어

룩셈부르크어 · 루마니아어 · 중국어 간체 · 스페인어
타밀어 · 터키어

《님푸 이야기 Tales of Nimipoo》
엘리노어 B. 하디Eleanor B. Hardy, 1970
영어

《자랑스러운 어부 The Boastful Fisherman》
윌리엄 놀턴William Knowlton, 1970
영어

《깃털 달린 동물들, 털난 동물들 Feathered Ones and Furry》
에일린 피셔Aileen Fisher, 1971
영어

《허수아비 시계 The Scarecrow Clock》
조지 멘도자George Mendoza, 1971
영어

《나랑 친구 할래? Do You Want to Be My Friend?》 1971

영어
아프리칸스어
아랍어
아람어
카탈루냐어
덴마크어
네덜란드어
핀란드어
프랑스어
갈리시아어

독일어 · 히브리어 · 이탈리아어 · 일본어 · 한국어 · 노르웨이어
폴란드어 · 포르투갈어 · 루마니아어 · 슬로베니아어 · 스페인어
테툼어

《수탉의 세상 구경 Rooster's Off to See the World》 1972

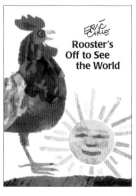

영어
아프리칸스어
핀란드어
프랑스어
독일어
히브리어
이탈리아어
한국어
세르비아어
슬로베니아어
스페인어
스웨덴어
터키어

《아주 긴 꼬리 The Very Long Tail》(접는 책) 1972
영어 · 네덜란드어 · 독일어

《아주 긴 기차 The Very Long Train》(접는 책) 1972
영어 · 네덜란드어 · 핀란드어 · 독일어

《수수께끼 생일 편지 The Secret Birthday Message》 1972

영어
중국어
네덜란드어
핀란드어
프랑스어
독일어
그리스어
이탈리아어
일본어
한국어
루마니아어
스페인어
스웨덴어
우크라이나어

《빵집 월터 아저씨 Walter the Baker》 1972

영어
독일어
일본어
한국어
스페인어

《곰에게도 엄마가 있을까? Do Bears Have Mothers, Too?》
에일린 피셔Aileen Fisher, 1973
영어 · 프랑스 · 독일어 · 독일어

《내 고양이 못 봤어요? Have You Seen My Cat?》 1973

영어
아프리칸스어
중국어
네덜란드어
프랑스어
독일어
그리스어
헝가리어
일본어

한국어 · 스페인어 · 스웨덴어

《저는 노래를 봅니다 I See a Song》 1973

영어
중국어
네덜란드어
프랑스어
독일어
일본어
한국어

《나의 첫 색깔 책 My Very First Book of Colors》 1973

영어
아랍어
네덜란드어
독일어
그리스어
히브리어
헝가리어
이탈리아어
리투아니아어
폴란드어
루마니아어
스페인어
터키어

《나의 첫 숫자 책 My Very First Book of Numbers》 1974

영어
아랍어
네덜란드어
독일어
그리스어
히브리어
헝가리어
이탈리아어
리투아니아어
폴란드어
루마니아어
스페인어
터키어

《나의 첫 모양 책 My Very First Book of Shapes》 1974

영어
아랍어
독일어
히브리어
헝가리어
이탈리아어
폴란드어
루마니아어
스페인어
터키어

《나의 첫 낱말 책 My Very First Book of Words》 1974

영어
아랍어
네덜란드어
독일어
히브리어
일본어
리투아니아어
폴란드어
스페인어
터키어

《노아는 왜 비둘기를 선택했을까?
Why Noah Chose the Dove》
아이작 바셰비스 싱어Isaac Bashevis Singer, 1974

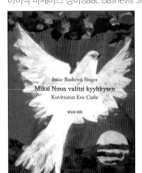

영어
아프리칸스어
네덜란드어
핀란드어
프랑스어
독일어
히브리어
이탈리아어
한국어
노르웨이어
소토어
스페인어
츠와나어
코사어

《아서에 관한 모든 것(진짜 이상한 원숭이)
All about Arthur (An Absolutely Absurd Ape)》 1974
영어 · 독일어 · 스웨덴어

《제방의 구멍 The Hole in the Dike》
노마 그린Norma Green, 1975
영어

《뒤죽박죽 카멜레온 The Mixed-Up Chameleon》 1975

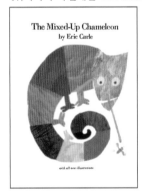

영어
아랍어
벵골어
중국어
네덜란드어
핀란드어
프랑스어
프리지아어
독일어
그리스어
구자라트어
히브리어
힌디어
헝가리어

아이슬란드어 · 이탈리아어 · 일본어 · 한국어 · 펀자브어
루마니아어 러시아어 · 중국어 간체 · 소말리어 · 스페인어
스웨덴어 · 타밀어 · 터키어 · 우르두어

《에릭 칼의 이야기책: 그림 형제 이야기 일곱 편
Eric Carle's Storybook: Seven Tales by the Brothers Grimm》 1976
영어 · 네덜란드어 · 스웨덴어

《심술궂은 무당벌레 The Grouchy Ladybug》 1977

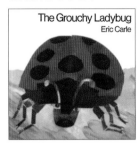

영어
아프리칸스어
아랍어
덴마크어
네덜란드어
핀란드어
프랑스어
갈리시아어
독일어
히브리어

이탈리아어 · 일본어 · 한국어 · 노르웨이어 · 포르투갈어 · 루마니아어
러시아어 · 스페인어 · 스웨덴어 · 타밀어 · 터키어

《조심해! 거인이야! Watch Out! A Giant!》 1978

영어
덴마크어
네덜란드어
핀란드어
프랑스어
독일어
이탈리아어
일본어
한국어
노르웨이어
스웨덴어

《한스 크리스티안 안데르센 이야기 일곱 편
Seven Stories by Hans Christian Andersen》 1978
영어 · 네덜란드어 · 독일어

《이솝 이야기 열두 편 Twelve Tales from Aesop》 1980
영어 · 네덜란드어 · 독일어 · 일본어 · 스페인어

《꿀벌과 도둑 The Honeybee and the Robber》 1981

영어
중국어
네덜란드어
프랑스어
독일어
이탈리아어
일본어
한국어
스페인어
스웨덴어

《수달수달 안달복달 Otter Nonsense》
노턴 저스터Norton Juster, 1982
영어

《점심으로 무엇을 먹을까? What's for Lunch?》 1982
영어 · 네덜란드어 · 독일어 · 일본어 · 한국어

《무지개를 그려 보자 Let's Paint a Rainbow》 1982
영어 · 네덜란드어 · 독일어 · 일본어 · 한국어

《공 좀 잡아! Catch the Ball》 1982
영어 · 네덜란드어 · 독일어 · 일본어 · 한국어

《작은 조각과 형제들 Thank You, Brother Bear
(Chip Has Many Brothers)》
한스 바우만Hans Baumann, 1983

영어
독일어
한국어
노르웨이어

《어리석은 거북 The Foolish Tortoise》
리처드 버클리Richard Buckley, 1985

영어
네덜란드어
독일어
한국어

《욕심꾸러기 비단뱀 The Greedy Python》
리처드 버클리Richard Buckley, 1985

영어
네덜란드어
독일어
한국어

《새를 사랑한 산 The Mountain That Loved a Bird》
앨리스 매클레런, 1985

영어
핀란드어
독일어
일본어

《아주아주 바쁜 거미 The Very Busy Spider》 1985

영어
중국어
덴마크어
네덜란드어
페로어
프랑스어
독일어
그리스어
히브리어
이탈리아어

일본어 · 한국어 · 노르웨이어 · 폴란드어 · 포르투갈어 · 루마니아어
러시아어 · 중국어 간체 · 스페인어

《아빠 달을 따 주세요 Papa, Please Get the Moon for Me》 1986

영어
중국어
네덜란드어
핀란드어
프랑스어
갈리시아어
독일어
그리스어
이탈리아어
일본어
한국어
폴란드어
포르투갈어
루마니아어
중국어 간체
스페인어

《우리를 둘러싼 모든 것 All Around Us》 1986

영어
독일어

《동그란 지구의 하루 All in a Day》
안노 미쓰마사 Mitsumasa Anno 엮음, 1986

영어
중국어
일본어

《나의 첫 동물의 집 책
My Very First Book of Animal Homes》 1986

영어
독일어
그리스어
이탈리아어
폴란드어
루마니아어
스페인어

《나의 첫 동물 소리 책
My Very First Book of Animal Sounds》 1986

영어
독일어
이탈리아어
스페인어

《나의 첫 음식 책 My Very First Book of Food》 1986

영어
독일어

《나의 첫 성장 책 My Very First Book of Growth》 1986
《나의 첫 머리 책 My Very First Book of Heads》 1986
영어

《나의 첫 동작 책 My Very First Book of Motion》 1986

영어
독일어

《나의 첫 도구 책 My Very First Book of Tools》 1986
《나의 첫 터치 책 My Very First Book of Touch》 1986
영어

《소라게의 집 A House for Hermit Crab》 1987

영어
아프리칸스어
네덜란드어
핀란드어
프랑스어
독일어
이탈리아어
일본어
한국어
스페인어

《어린 양과 나비 The Lamb and the Butterfly》
아놀드 성고르드 Arnold Sundgaard, 1988

영어
아프리칸스어
중국어
네덜란드어
핀란드어
독일어
일본어
한국어
중국어 간체

《에릭 칼의 어린이 옛이야기 Eric Carle's Treasury of Classic Stories for Children》 1988

영어
핀란드어
독일어
일본어

《동물들 동물들 Animals Animals》
로라 휘플Laura Whipple 엮음, 1989

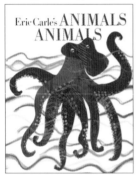

영어
중국어
네덜란드어
핀란드어
독일어
일본어
한국어
스페인어

《울지 않는 귀뚜라미 The Very Quiet Cricket》 1990

영어
중국어
덴마크어
네덜란드어
프랑스어
독일어
그리스어
이탈리아어
일본어
한국어

포르투갈어·루마니아어·중국어 간체·슬로베니아어·스페인어

《용들 용가리들 Dragons Dragons》
로라 휘플Laura Whipple 엮음, 1991

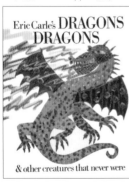

영어
독일어
한국어

《북극곰아, 북극곰아, 무슨 소리가 들리니? Polar Bear, Polar Bear, What Do You Hear?》
빌 마틴 주니어Bill Martin Jr, 1991

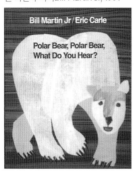

영어
아프리칸스어
아랍어
네덜란드어
프랑스어
독일어
그리스어
히브리어
일본어
한국어
폴란드어
세르비아어
스페인어

《별을 그려 주세요 Draw Me A Star》 1992

영어
중국어
네덜란드어
독일어
일본어
한국어
중국어 간체

《에릭 칼의 아주아주 배고픈 애벌레와 여러 이야기들 The Very Hungry Caterpillar and Other Stories by Eric Carle》
일루미네이티드 필름 컴퍼니Illuminated Film Company Ltd./스콜라스틱 프로덕션Scholastic Productions, Inc. 제작, 1993
영어·중국어·핀란드어·플랑드르어·프랑스어·독일어·이탈리아어·일본어·스웨덴어

《에릭 칼: 그림으로 이야기를 쓰다 Eric Carle: Picture Writer》
서치라이트 필름Searchlight Films 제작, 1993
영어·중국어·네덜란드어

《오늘은 월요일 Today is Monday》 1993

영어
네덜란드어
독일어
그리스어
이탈리아어
일본어
한국어

《나의 앞치마 My Apron》 1994

영어
독일어
한국어

《아주아주 외로운 개똥벌레 The Very Lonely Firefly》 1995

영어
중국어
덴마크어
네덜란드어
독일어
그리스어
이탈리아어
일본어
한국어
루마니아어
슬로베니아어
스페인어

《요술쟁이 작은 구름 Little Cloud》 1996

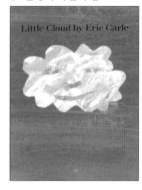

영어
네덜란드어
프랑스어
독일어
일본어
한국어
루마니아어
스페인어

《아트 오브 에릭 칼 The Art of Eric Carle》 1996

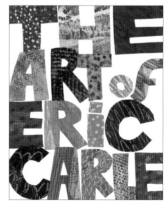

영어

《꽃과 호랑이: 내 인생의 아주 짧은 이야기 19편
Flora and Tiger: 19 Very Short Stories from My Life》 1994

영어
네덜란드어
독일어
일본어

《머리에서 발끝까지 From Head to Toe》 1997

영어
아랍어
중국어
체코어
네덜란드어
독일어
그리스어
히브리어
아이슬란드어
이탈리아어
일본어
한국어
노르웨이어
폴란드어

포르투갈어·러시아어·중국어 간체·슬로바키아어
슬로베니아어·스페인어·터키어·우크라이나어

《빨간 여우야, 안녕 Hello, Red Fox》 1998

영어
덴마크어
네덜란드어
독일어
히브리어
일본어
한국어
슬로베니아어

《콜라주를 만들어 봐요
You Can Make a Collage》 1998
영어

《정말 서투른 방아벌레 The Very Clumsy Click Beetle》 1999

영어
네덜란드어
독일어
일본어
한국어

《캥거루도 엄마가 있을까? Does A Kangaroo
Have A Mother, Too?》 2000

영어
아랍어
중국어
네덜란드어
핀란드어
프랑스어
독일어
히브리어
이탈리아어
일본어

한국어·세르비아어·중국어 간체·슬로베니아어·스페인어

《눈 오는 날의 기적 Dream Snow》 2000

영어
네덜란드어
프랑스어
독일어
그리스어
이탈리아어
일본어
한국어
폴란드어
포르투갈어
루마니아어
러시아어
스페인어

《어디에 가니? 친구 만나러! Where Are You Going?
To See My Friend!》
카즈오 이와무라Kazuo Iwamura와 에릭 칼, 2001

영어
중국어
일본어
한국어
중국어 간체

《천천히, 천천히, 천천히 "Slowly, Slowly, Slowly,"
said the Sloth》 2000

영어
중국어
네덜란드어
독일어
히브리어
이탈리아어
일본어
한국어
포르투갈어
터키어

《판다야, 판다야, 무얼 바라보니? Panda Bear,
Panda Bear, What Do You See?》
빌 마틴 주니어Bill Martin Jr., 2003

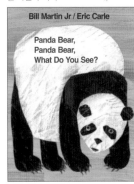

영어
네덜란드어
핀란드어
프랑스어
독일어
그리스어
이탈리아어
일본어
한국어
스페인어
태국어

《아빠 해마 이야기 Mister Seahorse》 2004

영어
중국어
네덜란드어
독일어
그리스어
이탈리아어
일본어
한국어
폴란드어
포르투갈어
루마니아어
러시아어
중국어 간체
스페인어

《작은 고무 오리 열 마리 10 Little Rubber Ducks》 2005

영어
중국어
네덜란드어
페로어
독일어
그리스어
히브리어
이탈리아어
일본어
한국어
포르투갈어
러시아어
스페인어

《아기 곰아, 아기 곰아, 무얼 바라보니? Baby Bear, Baby Bear, What Do You See?》
빌 마틴 주니어Bill Martin Jr., 2007

영어
독일어
일본어
한국어

《정말로, 진짜? The Nonsense Show》 2015

영어
독일어
일본어
한국어

《파란 말을 그린 예술가 The Artist Who Painted a Blue Horse》 2011

영어
바스크어
카탈루냐어
중국어
네덜란드어
갈리시아어
독일어
그리스어
히브리어
이탈리아어
일본어
한국어
포르투갈어
중국어 간체
스페인어

《아주아주 배고픈 애벌레가 보내는 사랑 Love from The Very Hungry Caterpillar》 2015

영어
네덜란드어
독일어
노르웨이어
스페인어

《꼬마 난쟁이 톰 Tom Thumb》 2011
영어

《에릭 칼: 그림으로 글을 쓰는 이: 그림책의 예술 Eric Carle: Picture Writer: The Art of the Picture Book》
TVGeis 제작, 2011

《친구들 Friends》 2013

영어
중국어
네덜란드어
독일어
그리스어
이탈리아어
일본어
한국어
포르투갈어
중국어 간체
스페인어

140

더 월드 오브 에릭 칼에서 출간된 책들

《아주아주 배고픈 애벌레와 숫자 세기》 2006

《아주아주 배고픈 애벌레의 ABC》 2007

《에릭 칼의 반대 개념들 Eric Carle's Opposites》 2007

《아주아주 바쁜 거미가 좋아하는 말은? The Very Busy Spider's Favorite Words》 2007

《아주아주 배고픈 애벌레가 좋아하는 말은? The Very Hungry Caterpillar's Favorite Words》 2007

《아주아주 배고픈 애벌레의 123 Eric Carle's 123》 2009

《에릭 칼의 우리 주위의 모든 것 Eric Carle's All Around Us》 2013

《에릭 칼의 이렇게 자라요 Eric Carle's How Things Grow》 2015

《아주아주 배고픈 애벌레의 크리스마스 123 The Very Hungry Caterpillar's Christmas 123》 2015

《나의 첫 책: 바빠요 My First Busy Book》 2015

《아주아주 배고픈 애벌레와 함께하는 엄마를 사랑해요 I Love Mom with The Very Hungry Caterpillar》 2017

《아주아주 배고픈 애벌레와 함께하는 아빠를 사랑해요 I Love Dad with The Very Hungry Caterpillar》 2018

《아주아주 배고픈 애벌레의 부활절 색깔들 The Very Hungry Caterpillar's Easter Colors》 2017

《아주아주 배고픈 애벌레의 고마워요, 고마워요 Thanks from The Very Hungry Caterpillar》 2017

《아주아주 배고픈 애벌레의 메리 크리스마스 Merry Christmas from The Very Hungry Caterpillar》 2017

《까꿍, 나야 나! My First Peek-A-Boo Animals》 2017

《아주아주 배고픈 애벌레에 관한 모든 것 All About The Very Hungry Caterpillar》 2018

《심술궂은 무당벌레를 위한 포옹과 뽀뽀 Hugs and Kisses for The Grouchy Ladybug》 2018

《거울 속에 누굴까? My First I See You: A Mirror Book》 2018

《에릭 칼의 많아요, 많아! Eric Carle's Book of Many Things》 2019

《아주아주 배고픈 애벌레의 생일 축하 Happy Birthday from The Very Hungry Caterpillar》 2019

《나의 첫 책: 바쁜 세상 My First Busy World》 2019

《아주아주 배고픈 애벌레와 함께 마음을 가라앉혀요 Calm with The Very Hungry Caterpillar》 2019

《심술궂은 무당벌레를 위한 크리스마스의 즐거움 Christmas Cheer for The Grouchy Ladybug》 2019

《작은 고무 오리 10마리와 1, 2, 3 1, 2, 3 with the 10 Little Rubber Ducks》 2019

《아주아주 배고픈 애벌레는 어디 있을까? Where Is The Very Hungry Caterpillar?》 2020

《무엇일까요? 아주아주 배고픈 애벌레와 동물 맞춰 보기 Can You Guess? Animals with The Very Hungry Caterpillar》 2020

《무엇일까요? 아주아주 배고픈 애벌레와 음식 맞춰 보기 Can You Guess? Food with The Very Hungry Caterpillar》 2020

《준비되었나요! 온 세상이 기다려요 You Are Ready! The World Is Waiting》 2020

《아주아주 배고픈 애벌레의 정원 소풍: 긁어 보고 냄새 맡아 보는 책 The Very Hungry Caterpillar's Garden Picnic: A Scratch-and-Sniff Book》 2020

《아주아주 바쁜 거미의 해피 할로윈 Happy Halloween from The Very Busy Spider》 2020

《아주아주 배고픈 애벌레의 하누카의 8일 밤 The Very Hungry Caterpillar's 8 Nights of Chanukah》 2020

《아주아주 배고픈 애벌레와 포옥 자요 Sleep Tight with The Very Hungry Caterpillar》 2020

《아주아주 배고픈 애벌레의 숨바꼭질 놀이: 눈 오는날 The Very Hungry Caterpillar's Snowy Hide & Seek》 2020